essentials

essentials liefern aktuelles Wissen in konzentrierter Form. Die Essenz dessen, worauf es als „State-of-the-Art" in der gegenwärtigen Fachdiskussion oder in der Praxis ankommt. *essentials* informieren schnell, unkompliziert und verständlich

- als Einführung in ein aktuelles Thema aus Ihrem Fachgebiet
- als Einstieg in ein für Sie noch unbekanntes Themenfeld
- als Einblick, um zum Thema mitreden zu können

Die Bücher in elektronischer und gedruckter Form bringen das Expertenwissen von Springer-Fachautoren kompakt zur Darstellung. Sie sind besonders für die Nutzung als eBook auf Tablet-PCs, eBook-Readern und Smartphones geeignet. *essentials:* Wissensbausteine aus den Wirtschafts-, Sozial- und Geisteswissenschaften, aus Technik und Naturwissenschaften sowie aus Medizin, Psychologie und Gesundheitsberufen. Von renommierten Autoren aller Springer-Verlagsmarken.

Weitere Bände in der Reihe http://www.springer.com/series/13088

Stavros Arabatzis

Kunsttheorie

Eine ideengeschichtliche Erkundung

Springer VS

PD Dr. Stavros Arabatzis
Universität zu Köln
Köln, Deutschland

ISSN 2197-6708 ISSN 2197-6716 (electronic)
essentials
ISBN 978-3-658-19588-5 ISBN 978-3-658-19589-2 (eBook)
DOI 10.1007/978-3-658-19589-2

Die Deutsche Nationalbibliothek verzeichnet diese Publikation in der Deutschen Nationalbiblio-
grafie; detaillierte bibliografische Daten sind im Internet über http://dnb.d-nb.de abrufbar.

Springer VS
© Springer Fachmedien Wiesbaden GmbH 2018

Gedruckt auf säurefreiem und chlorfrei gebleichtem Papier

Springer VS ist Teil von Springer Nature
Die eingetragene Gesellschaft ist Springer Fachmedien Wiesbaden GmbH
Die Anschrift der Gesellschaft ist: Abraham-Lincoln-Str. 46, 65189 Wiesbaden, Germany

Was Sie in diesem *essential* finden können

- Eine ideengeschichtliche Erkundung des modernen Begriffs von Kunst.
- Eine sozialkritische Ergründung des ambivalenten Gehalts von Kunst.
- Eine philosophische Unterscheidung zwischen dem engen und dem erweiterten Kunstbegriff, der auch Ritual, Kult und Herrlichkeit umfasst.
- Eine Positions- und Kursbestimmung für eine zukünftige Kunst.

Inhaltsverzeichnis

1 Einleitung.. 1

2 Kunst, ihr Anfang und ihre Geschichte 9

3 Kunst als Verherrlichung (doxazein) der
 Herrlichkeit (doxa).. 17

4 Kunst als ästhetischer Widerstand 23

5 Kunst als politischer Widerstand 31

6 Die Nicht-Nützlichkeit der Kunst als
 neuer Gebrauch... 39

7 Positions- und Kursbestimmung für eine neue
 Kunst des Humanen 45

Literatur.. 57

Als ‚Kunst' gilt zunächst alles das, was nicht natürlich gewachsen, also Produkt von besonderen Herstellungsverfahren ist, die in einem bestimmten menschlichen Vermögen wurzeln. Dieses Vermögen hat im europäischen Raum zunächst Aristoteles als *poiēsis* formuliert, die in ihrer Komposition *(synthesis)* die Wirklichkeit um die Dimension des Möglichen und Wahrscheinlichen *(kata to dynaton)* überbietet. Es ist neben den beiden anderen, nämlich Theorie – bestehend aus den Wörtern *theos* (Gott) und *orasis* (Anschauung): Denken als Anschauung des Göttlichen – und Praxis (alltägliches Handeln), die dritte Grundfähigkeit, die den Menschen (als *zoon logon echon,* wörtlich: das Tier, das Sprache, Rationalität und Vernunft hat) definiert. Hierbei wird allerdings der Mensch in zwei Sphären aufgeteilt: in die Sphäre des Apophantischen (Wahrheit, Philosophie, Wissen, die Unterscheidung von richting und falsch) und in die Sphäre des Nicht-Apophantischen, worunter als besondere Praxis auch die Kunst fällt – so etwa die Schauspielkunst *(hypokritikes)* und die anderen Künste, wie Malerei oder Bildhauerei, die sich mit der nicht-apophantischen Sphäre beschäftigen (zum Beispiel, was ein Wunsch, ein Befehl, eine Erzählung, eine Drohung, eine Frage, eine Antwort oder dergleichen mehr ist). Wir sehen also bereits hier, dass Praxis sowohl in die Sphäre der *logischen* Theorie (Wissenschaft, Wahrheit, Reflexion) als auch in die *alogisch*-irrationale Sphäre der Kunst fällt *(poiēsis,* das Hervorbringen) und die alltägliche Praxis (das gemeinsame Handeln als *praxis)* auf ihre Möglichkeiten hin überschreitet.

Kunst ist also alles, was nicht ‚von selbst' gewachsen, sondern absichtsvoll gemacht, gesetzt und poietisch hervorgebracht worden ist – wobei freilich dieses ‚von selbst' gewachsen auch nur von demjenigen gesagt werden kann, der bereits auf ein *Etwas* in der Welt reflektiert. Auch hier haben die Griechen die Grundworte eingeführt: neben der *poiēsis* auch die *aisthesis* (Wahrnehmung), die *technē* (Technik, einschließlich den körperlichen Techniken) und schließlich

© Springer Fachmedien Wiesbaden GmbH 2018
S. Arabatzis, *Kunsttheorie,* essentials,
DOI 10.1007/978-3-658-19589-2_1

die *hedonē* (Lust). Kunst ist Technik und Kunst ist Poesie, und da sie auch rezi-
piert, sinnlich-sensitiv empfunden und gehört wird ist sie auch Wahrnehmung
(aisthesis) und bereitet dabei Lust *(hedonē)* – ein Begriff der Lust, der später als
das rauschhaft Dionysische interpretiert und neben dem Apollinischen gesetzt
wird (Nietzsche), während *aisthesis* in der Ästhetik Baumgartens als sensitive
Erkenntnis eine moderne Interpretation erfährt. Da gibt es zunächst gar keinen
Unterschied zwischen der Kunst einen Schuh herzustellen, oder ein Gedicht und
ein Musikstück hervorzubringen. Denn Schuhe wachsen so wenig auf Bäumen
wie Gedichte und Musik: wenn man welche haben oder hören will, kann man sie
nicht einfach pflücken; man muss sie machen, gestalterisch hervorbringen oder
musikalisch komponieren – mit viel Geschick, Einfallsreichtum, einer entwickel-
ten Technik, physischen und geistigen Produktivität. Haben, wahrnehmen, erle-
ben oder hören will man sie, weil man sie physisch, psychisch, emotional und
symbolisch *braucht.* Damit stehen Künste nicht nur im engsten Zusammenhang
mit dem gesellschaftlichen Lebensprozess, vielmehr haben sie auch einen ‚meta-
physischen Überschuß‘. Künste sind zunächst ‚Handwerke‘, Geschicklichkei-
ten für den gesellschaftlichen, kulturellen und religiösen Gebrauch und Bedarf:
Schreibkunst, Redekunst, Baukunst, Kochkunst, Rechenkunst, Sterbekunst, Heil-
kunst, Staatskunst, Schauspielkunst, Musikkunst; selbstverständlich sind Künste
auch die *tēchnai,* in denen metaphysische Symbole fabriziert werden: für den
Kultus, den Gottesdienst und den Ritualien aller Art. Wenn wir ‚Kunst‘ sagen,
meinen wir vor allem „ästhetische Kunst"; das, was seit der früheren Neuzeit
„beaux arts" heißt: die *schönen Künste* also – Architektur, Skulptur, Malerei,
Musik und Poesie (jetzt in dem ganz verengten, bürgerlichen Sinn von Kunst und
Dichtung). Alle Künste wurzeln zwar im Kultus und haben eine rituelle Funk-
tion, aber davon „emanzipieren" sie sich mit der Zeit und gehen schließlich in
den „Ausstellungswert" (Benjamin) über. Wenn wir diese Bewegung der Kunst,
ihren Ablösungsprozess vom Ritual nicht kennen, dann können wir weder ver-
stehen, was „Kunst" im alten und neuen Sinn bedeutet, noch können wir die
neue Form der Kultgegenstände (die Verschränkung von Konsum und Kunst,
von Design und Kunst) im spektakulären Weltmarkt begreifen. Die Frage, was
ist Kunst, muss also nicht nur auf die einzelnen Epochen in der gesellschaftli-
chen und kulturellen Entwicklung bezogen werden, vielmehr führt sie ebenso auf
den Anfang und Ursprung *(archē)* der Kunst zurück; ein Anfang (die Idee des
Anfangs und des Befehls, als Ort aller herstellenden, produktiven Praxis, ja des
menschlichen und göttlichen Wirkens überhaupt), der gerade im neuesten Kunst-
werk oder in der performativen Geste des Akteurs verdeckt anwesend ist.

Die charakteristischen Unterschiede zeigen sich vielleicht am deutlichsten in
der jeweiligen Gestalt der „Wertigkeit", die der Kunst und dem künstlerischen

Tun und Verhalten zugesprochen werden. In der frühgeschichtlichen Epoche gilt, bis weit in geschichtliche Phasen hinein, die Kunst nach ihrem „Kultwert"; was keinen kultischen Wert hat, ist auch nicht Kunst (so wenn man hier etwa den säkularen Wert eines journalistischen Textes oder spektakulären massenmedialen Bildes mit den sakralen, heiligen Texten oder mit den heiligen Ikonen vergleicht); ein Künstler ist keiner, der nicht, wie im Mittelalter, ein „Handwerker im Dienste Gottes" ist; oder, noch früher, der nicht die ganze Serie von Tricks beherrscht, mit denen man die gläubige Gemeinde oder das staunende Publikum beeindruckt (das bricht natürlich in der Neuzeit, Moderne und Postmoderne immer wieder durch, so etwa bei Joseph Beuys, der in seinen Kunstaktionen an die frühgeschichtliche Abkunft der Kunst aus der Zauberer- und Schamanenkaste erinnert).

Später gelten dann Werte wie der „Ausstellungswert", der „Repräsentationswert", der „ästhetische Wert" und zuletzt der „performative Präsenzwert" (der angeblich kein stabiles Werk mehr kennt). Der „Ausstellungswert" ist eine Art säkularisierter Kultwert: das Werk dient der Verherrlichung (doxazein) und dem Lobpreis der bestehenden Mächte und Kräfte, seien sie nun weltlicher oder geistlicher Natur: der mythisch-heidnischen Natur, der neuen Wissenschaft, der Vernunft, der Rationalität, dem Fortschritt, den Weltausstellungen, der Freiheit, der neuen Technik (Buchdruck), dem Geld (das bereits neuzeitlich um die Welt kreist; eine wahrhaft kopernikanische Wende), oder wie diese Mächte bis in die Neuzeit immer auch heißen mögen. Sie heißen auch „Ideen" als Universalien einer idealisierten Kultur und Zivilisation. Und zu ihnen gehört auch die Idee der Schönheit. Welches Kunstwerk diese Ideen nicht „repräsentiert", nicht darstellen kann, oder welches Werk nicht „schönes", „ideales" Werk ist, das ist auch keines – wobei hier das Schöne immer auch dabei ist ins Hässliche über zu wechseln (so etwa im Manierismus), und umgekehrt.

In dem Maß, wie der „ästhetische Wert" in der Kunstproduktion steigt, geht der „Gebrauchswert" der Gebilde zurück. Spätestens in der Periode des „L'art pour l'art", also in der Kunst der Moderne, ist die Selbstgeltung der Kunst, die Unabhängigkeit und Autonomie des Künstlers so sehr angewachsen, dass der für die Moderne charakteristische Bruch mit dem Publikum eintritt. Die Probleme, die die Hervorbringung von ästhetischen Kunstwerken stellt, sind so gewichtig und schwierig geworden, dass Rezeption und Verständnis beim Publikum dahinter zurücktreten, oder sogar ganz vernachlässigt werden. Es handelt sich hier um eine echte, sachliche Antinomie, um einen Grundwiderspruch der modernen Kunst, der mit dem bürgerlichen Kunstbegriff, mit dem Autonomie-Status der Kunst und vor allem mit einem Subjektbegriff zusammenhängt, der zwischen Begriff und Anschauung (vormals das Konzept Kants) zu balancieren versucht. Ein Subjekt, das, aristotelisch gedacht, in ein apophantisches und nicht-apophantisches, in ein

noietisches und ästhetisches, in ein intellektives und sensitives auseinanderfällt und damit eine *poetische Kritik seiner instrumentellen Rationalität* auf sich zieht. Der Widerspruch der modernen autonomen Kunst besteht dann darin, dass auf der einen Seite Kunstwerke an einen Adressaten gerichtet sind, auf der anderen Seite sind sie dem Publikum nicht rezipierbar, nicht verständlich und nicht genießbar, sodass der Adressat sie abweist; vor den ungenießbaren Werken der abstrakten, intellektualisierten Kunst, oder den dissonanten Tönen ergreift der Adressat die Flucht. Er verlangt vielmehr von der Kunst nach einem eingängigen, leichten und lustvollen *Konsumartikel,* oder eine gefällige *Dienstleistung.* Das ist natürlich aus der Sicht der autonomen Kunst *nicht dasselbe.*

Erst die Postmoderne, als philosophische Ästhetik und moderne Kunsttheorie[1], sprengt diesen engen Rahmen der autonomen Kunst, indem sie versucht die Kunst mit dem Publikum wieder zu versöhnen. Die Einheit der Kunst ist nicht nur zu

[1]So wird in den neunziger Jahren in dem von Dieter Henrich und Wolfgang Iser herausgegebenen Band *Theorien der Kunst* der Versuch unternommen, zwischen philosophischer Ästhetik und Kunsttheorie zu unterscheiden (wo sie dann auch die verschiedenen Kunsttheorietypen entsprechend einordnen: Phänomenologie/Hermeneutik, Metaphysische Ästhetik, Gestaltpsychologie, Psychoanalyse, Anthropologie, Marxismus, Pragmatismus, Semiotik, Informationsästhetik/Medientheorie und Bedeutungstheorie). Dahinter steht der postmoderne Ansatz (von heute aus gesehen etwas verstaubt), keine Einheit mehr gelten zu lassen: „Darin unterscheidet sich moderne Kunsttheorie erneut von philosophischer Ästhetik. Galt es dort, eine Seinsbestimmung der Kunst zu leisten, so gilt es nun, Funktionen der Kunst, Modalitäten ihrer Operationen und die Reflexion auf die Zugriffe selbst zum Gegenstand der Theorie zu machen." „In einer solchen Spannweite stellt moderne Kunsttheorie den abgerissenen Zusammenhang von Kunst und Leben wieder her, der durch die Herrschaft autonomer Kunst verloren gegangen war. War die autonome Kunst eine Folgeerscheinung der philosophischen Ästhetik, die die Kunst aus ihrer Dienstbarkeit befreite, so bringt moderne Kunsttheorie das Kunstphänomen auf Lebenszusammenhänge zurück, jedoch nicht um neue Dienstbarkeit oder gar Nützlichkeit zu propagieren, sondern um eine Aufklärung der Notwendigkeit von Kunst zu leisten" (Iser 1987, S. 34 und 38 f.). Hier wird immer noch mit der alten Unterscheidung zwischen Begriff (Philosophie, Einheit, Sein, Abstraktion) und Kunst (Vielfalt, Metapher, Polyphonie, Leben) gearbeitet, während in Wirklichkeit hinter dem Rücken dieser pluralistischen Kunsttheorien eine Ontologie der Praxis, eine Metaphysik des Kunst- und Weltmarkts durchsetzte. Denn Kunst und Leben sind in Wirklichkeit das, was aus der Beziehung zwischen den kunsttheoretischen Lebewesen und den Dispositiven der Macht hervorgeht. Eine theoretische Vielheit, die gerade in ihren ästhetischen Zeichen oder poetischen Strukturen selbst als Einheit firmiert und dabei als neuer Kultgegenstand im Dienste des Kunstmarkts und der neuen Markenzeichen (auch als Theorien) steht. Damit werden die pluralistischen Kunsttheorien in ihrer rhizomatischen Subjektivierung unablässig von Desubjektivierungsprozessen durchströmt, denen im universellen Kunstmarkt keine Subjektivierung mehr folgt.

einer der Vielfalt und der jeweiligen individuellen Auswahl geworden (Lyotard 1990, S. 40), vielmehr soll sie auch ihre *hedonische Funktion* wieder entdecken. Denn von Anfang an steckt im ästhetischen Verhalten auch das *Spiel*-Moment, die Experimentierfreude, das Nachahmungsbedürfnis, das aufsehenerregende, mitmachende und dionysisch-rauschhafte Bedürfnis, das große Lust bereitet. Das Problem dieser postmodernen Kunst ist nur: In dieser selbstbestimmten Auswahl, in diesem mitmachenden Sozio-Design findet zwar die Befriedigung von Bedürfnissen, Sehnsüchten und Wünschen statt, aber eben nur in ihrer falschen Gestalt, da sie ihrerseits Produkt der imperativen Mächte (marktökonomische, ästhetische, technische, psychische, kommunikative, informatische, politische, juristische) sind. Sodass gerade ihre Erfüllung von der bestehenden Ordnung versagt bleibt; dafür haben einmal Foucault oder Deleuze die Begriffe der „Biomacht" oder der „Disziplinargesellschaft" erfunden – inzwischen sind *Todesmacht* (der Souverän mit dem Schwert) und *Biomacht* (Kräfte hervorzubringen, wachsen zu lassen und zugleich zu ordnen) auch auf die *Psychomacht* (in die Psyche der Bevölkerung eindringen und sie kontrollieren; die psychopolitisch gelenkte Gesellschaft) verschoben worden. Diese hedonische Bedeutung der Kunst, neben ihrer beschwörenden, darstellenden und akustischen Funktion, hat man auch ‚Glücksversprechen' genannt. Kunst muss Spaß machen, Genüsse bereiten, da aber neben der *poiēsis, aisthesis* (Wahrnehmung) und *technē* auch die *hedonē* (Lust) immer mehr im Dienste der imperativen Mächte steht läuft auch sie ins Leere.

Eine falsche Richtung (von der Erfüllung dieser Kategorien aus gesehen), die später auch die „performative Präsenzkunst" des interaktiv-vernetzt-immateriellen Künstlers einschlägt, dabei aber auch die antreibenden, körperlichen und dinglichen Trägermedien vergisst. Die großen utopischen und nun auch interaktiv-vernetzten Verheißungen sind nämlich immer noch das Produkt der imperativen, freilich inzwischen transformierten Mächte, sodass alle Spiel- und Spaß-Kunst, alle Kunst des *Prosumers* (nun als Produzent und Konsument in einer Person), Zurschaustellers, Selbstverwirklichers und Selbstoptimierers hier Schiffbruch erleidet – eine ‚kollektive Kunst', wo *poiesis* (besondere menschliche Tätigkeit) und *praxis* (gemeinsames Handeln) nun auch die eine aktiv-passive, individuelle wie kollektive Figur bilden. Es ist die markante Kunst im Zeitalter der postindustriell-informatischen, interaktiv-vernetzten Kultur. Einer inzwischen auch *selbst manipulierenden,* wo nun jene „Kulturindustrie" (als bloße Manipulation von den unterdrückenden Mächten aus gedacht) sowie die autonom-bürgerliche Kunst in die *Kunst des planetarischen Unwelt-Schöpfers* übergegangen sind. In dieser materiellen und immateriellen Kunst des globalen Künstlers haben wir es dann nicht mehr mit der alten Selbstkontrolle des Subjekts zu tun, vielmehr gerade umgekehrt, mit seiner Ermächtigung, Selbstenthemmung und Befreiung.

Aber gerade darin ist das aktivistische *Immer-auch-anders-sein-Können* des universellen Künstlers mit dem statischen Element des *So-und-nicht-anders-Seins* verschränkt, dergestalt dass diese *Kreativitätskontinuität* (als immateriell-vernetzt-schöpferisches und zugleich erhaltendes Prinzip) unterm Befehl steht. Deswegen müssen wir hier die Fragen „Was *ist* Kunst? (Indikativ); Was *kann* Kunst?; Was *will* Kunst?" auf die Fragen neu umlenken: „Was *soll* Kunst?" (Imperativ), „In *wessen Dienst* steht sie?" „*Warum* wird Kunst gemacht?", „*Wozu* wird Kunst überhaupt hervorgebracht?"

Kunstproduktion ist somit zugleich Kultur-, Design- und Medienproduktion (oder „Kunst-Post-Produktion" als kollektive Kreativität im Umgang mit Bildern, Tönen, Worten, Zahlen und Objekten als kulturelle Artefakte), und beide stehen im Dienst der neuen imperativen Mächte: die neue Epoche der Kunst als immaterielle „Post-Produktion", als performative informatisch-vernetzte Interaktion eines glorreichen Ausstellungs-, Aufmerksamkeits- und Sozio-Designs – nicht bloß als autonomes Werk oder Ware, die einmal aus der Differenz zwischen dem großen Meisterwerk und der Kulturindustrie, zwischen dem Tauschwert und dem Gebrauchswert konstruiert wurden. Kunst als neuer Ausstellungswert und Kultgegenstand im postindustriellen Zeitalter ist erst durch die fortgeschrittenen technischen, ästhetischen und ökonomischen Standards sowie durch die neuen informatischen Massenmedien erst möglich geworden – und muss dennoch als kollektive Kreativität nicht purer, digital-vernetzter, interaktiver Dienst an den glorreichen, materiellen und immateriellen Mächten sein; bloße Wegwerf-Kunst, Gespenster-Kunst, Kunst der Vernichtung, Kunst der Ver*un*dinglichung (nicht der Verdinglichung) und der Entleerung der Welt. Kunst kann aufgrund dieser hohen technischen, informatisch-vernetzten und globalen Standards auch den Zwecken des Humanen *dienen* und Funktionen erfüllen, die das Publikum (die großen Massen einer weltweit gewordenen Polis[2]) von einem *neuen Gebrauch* (jenseits der unbrauchbaren Kultbilder und Kultgegenstände), von einer sensibilisierenden Wahrnehmung und einer wirklichen Lust nicht auszuschließen braucht – wie es vormals noch die autonom-bürgerliche Kunst unternahm, als sie glaubte, in ihrer

[2]Es gilt daher die Polis nicht nur in die *eine* Richtung zu denken: „Mit dem Weltlichwerden der Kunst geht auch ein Welt*weit*werden einher. Kunst findet statt im Global Contemporary. Im Hier und Jetzt einer weltweit gewordenen Polis" (Meyer 2015, S. 8). Vielmehr bedeutet dieses „Welt*weit*werden", dialektisch, immer zugleich das ‚Welt*eng*werden', die „globalkapitalistische Weltverdichung": „Wenn die entdeckte Welt anfangs ins Unermeßliche zu wachsen schien, schrumpft sie mit dem Abschluß des Zeitalters zu einem kleinen Ball, zu einem Punkt, zusammen" (Sloterdijk 2005, S. 159). Insofern ist der Ausgang der Kunst aus dem „Gefängnis ihrer Autonomie" (Baecker) zugleich der Eingang ins neue Gefängnis: die digitalisiert-vernetzte Systemarchitektur im globalen und nationalen Haus. Aber genau

abweisenden Hermetik würde sich das ‚Glücksverspechen' der Menschheit ver-
mummen. Das heißt, Kunst kann, im Widerstand gegen die Anhänger des glo-
balkapitalistischen und nationalistischen Kultus, auch Aufklärungszwecken,
Erkenntnis-, Wahrnehmungs-, Empfindungs- und Glückszwecken *dienen,* womit
die alte traditionelle Kunst (im Dienst der Imperative) niemals dienen konnte;
weil sie eben von diesen Mächten konfisziert und neutralisiert wurde. Als ein
Widerstansmedium des Rationalen *(logos)* und des Irrationalen *(alogos)* kann sie
zum ersten mal in der Geschichte, und zwar im globalen Maßstab, auch Kunst-
funktionen wahrnehmen, die das *Mündigwerden* der Massen befördern, statt sie
in ihrem glorreichen Glanz bloß zu den Anhängern des globalkapitalistischen
(progressiv) oder des lokal-identischen (regressiv) Kultus zu machen. In ihren
exemplarischen Werken (die das singuläre Allgemeine in seinem unmenschlich-
falschen, oder aber dekontaminierten, human-richtigen Gebrauch paradigmatisch
zeigen) kann sie Kunstfunktionen erfüllen, die die Menschen nicht mehr mit
unmenschlichen, aggressiven Affekten auflädt, sie hysterisiert, panisch erregt,
physisch, psychisch und geistig aussaugt. Vielmehr sensibilisiert, empfindlich,
emphatisch und unendlich zart gegenüber sich selbst und den anderen macht.
Wenn wir noch einmal auf den alten Spruch der *Ilias* von Homer als Ursprung der
westlichen Kunst zurückdenken – und diesen nicht mehr bürgerlich in der Tra-
dition der autonomen Kunst lesen; ein ausgemustertes Spielzeug des dekadenten
Bürgers, mit dem er freilich immer noch seine ausgehöhlte Zeit vertreibt –, so
können wir ihn nun für die zeitgenössische Kunst im *Gegenimperativ* neu refor-
mulieren: *„Singe, o Göttin, den Zorn!"* meint jene Operation, die als ‚Zorn der
Göttin Kunst und Theorie' (ein Affekt, eine Geste und ein Medium im Dienst der
singulären Allgemeinheit) *gegen* alle imperativen Mächte angeht, um sie zuletzt
zu deaktivieren, außer Kraft zu setzen, während so zugleich die dekontaminieten
Kunstmittel (als neue *poiēsis, aisthesis, technē, hedonē* und *theoria* gedacht) frei
werden, um sensibilisiert der Idee der Menschheit als den Kern des Humanen zu
dienen.

Fußnote 2 (Fortsetzung)

diese informatisch verflüssigte, präsentistische Netzwerk-Architektur (der gleichzeitig
kreativ-operierenden Sender-Empfänger sowie die Architektur der festen Orte und Identi-
tätszeichen) meint eben auch das Verhältnis von *polis* (Stadt) und *oikos* (Haus) als künst-
lerische Verortung eines Konflikts: der „heimliche Index" der Kunst. Es geht eben nicht
um die Überwindung des Hauses *(oikos)* durch die Stadt *(polis,* globales Phänomen), oder
umgekehrt, sondern um eine widersprüchliche und vielschichtige Beziehung: Das mensch-
lich-gestaltete Haus, das die Kunst zuletzt als *an-archische* Idee meint (ohne die *arché* als
Idee des Anfangs und des Befehls), ist gleichermaßen Ursprung des Konflikts wie Para-
digma der Versöhnung.

Kunst, ihr Anfang und ihre Geschichte 2

Die Frage nach der Herkunft des Wortes „Kunst" führt uns nicht nur in die Renaissance, sondern ebenso auf ihren Ursprung, auf die Antike und ihren Begriff der *poiesis,* der *aisthesis* und der *technē* zurück. So finden wir bereits in den Schriften des Aristoteles eine erste europäische Kulturtheorie formuliert, in der eine Welt konstruiert wird, die später für die westliche Welt schwerwiegende Folgen haben würde. Denn bereits hier wurden im Medium der Philosophie Unterscheidungen getroffen, die dann über das Mittelalter, die Renaissance, die Neuzeit, die Moderne und die Spätmoderne das westliche Denken und die westliche Praxis fundamental bestimmen sollten.

Eine dieser grundsätzlichen Unterscheidungen ist zunächst bei Aristoteles, in der Schrift *Über die Hermeneutik (peri hermeneutikis)* formuliert, die die Sprache behandelt. Darin trennt er das *apophantische* Medium (Philosophie, Wissenschaft, Reflexion) vom *nicht-apophantischen* Medium (Poiesis, Traum, Wunsch etc.) ab. Das apophantische Medium wird auf die Sphäre der Wahrheit, Wissenschaft und Nüchternheit beschränkt, die, nach Aristoteles, Aussagen über etwas Existierendes treffen und dabei nach richtig und falsch urteilen. Anders verhält sich hingegen, so Aristoteles, das nicht-apophantische Medium. Denn dieses kann weder falsch noch richtig sein, wie er hier weiter ausführt.[1] Das apophantische Medium

[1]„Zur Sprache als eine Gestaltungsform gehören die Satzformen. Diese zu kennen ist aber Sache der Schauspielkunst *(hypokritikes)* und der anderen Künste, wie Malerei oder Bildhauerei, die sich mit dieser nicht-apophantischen Sphäre beschäftigen. Zum Beispiel, was ein Befehl *(entole)* ist, was ein Wunsch *(euche),* eine Erzählung *(dyigesis),* eine Drohung *(apyle),* eine Frage *(erotisis),* eine Antwort *(apokrisis)* und dergleichen mehr ist. Der Dichtkunst selber und der Kunst insgesamt kann man aber aus der Kenntnis oder Unkenntnis solcher Dinge keinen Vorwurf machen. Denn was soll das hier für ein Fehler sein, wenn Protagoras gegenüber Homer bemängelt, dass der Dichter in seiner *Ilias* einen Wunsch

© Springer Fachmedien Wiesbaden GmbH 2018
S. Arabatzis, *Kunsttheorie,* essentials,
DOI 10.1007/978-3-658-19589-2_2

(Philosophie, Wissenschaft, Diskurs) und das nicht-apophantische Medium (Rhetorik, Musik, Wunsch, Drohung, Erzählung etc.) bestimmen also das Feld der diskursiv-epistemischen Praktiken einerseits und der irrationalen, nicht-diskursiven Kunstpraktiken andererseits. Das heißt, die Welt der Kunst (hier als Schauspielkunst gedacht) wird auf den Bereich des nicht-apophantischen Mediums beschränkt, während Philosophie und Wissenschaft ihrerseits auf Richtigkeit und Wahrheit verpflichtet sind. Bereits in diesen Anfängen der Philosophie stellen wir also eine Trennung der beiden Sphären (des Logischen und Alogischen) fest, die aber als *logos* und *alogos* in Wirklichkeit das gemeinsame Feld der Aktion bilden. Denn die „Verwechslung" findet hier nicht nur im Raum der Poiesis (Homer: ‚*Singe, o Göttin, den Zorn!*'), sondern ebenso im Raum des Logos und der Philosophie (Wissen, Nüchternheit, Reflexion) statt. Eine Verwechslung, wo schließlich die nüchterne Philosophie in ihrer aufklärerischen Arbeit nicht nur ihren irrationalen Anteil (Traum, Wunsch, Lust, Rausch), sondern darin auch den Befehl *(epitaxis)* vergisst: den Imperativ im indikativen Prozess (Ist, Sein, Werden) selber. Wir haben es hier also mit einem Desiderat, mit einem *Fehler* innerhalb des apophantischen und nicht-apophantischen Mediums zu tun, sodass in der Unterscheidung von Philosophie und Kunst beide dann nicht nur gegeneinander blind bleiben – später heißen die beiden Sphären bei Kant „Anschauung" und „Begriff" –, sondern in ihren jeweiligen Medien (Logos, Bild, Körper, Ton, Wort) auch das *Wirken der imperativen Mächte* verkennen. Also, nicht Homer (Poiesis) gegen Protagoras (Philosophie), vielmehr ihr *Zwischenort* gibt hier das genauere Bild von Kunst und Philosophie ab. Es handelt sich um das gemeinsame Aktionsfeld der beiden logischen und alogischen Medien, oder, wie später Deleuze in einem Gespräch mit Foucault formulieren wird: „die Aktion der Theorie und die Aktion der Praxis in einem Netz von Beziehungen und Übertragungen" (Foucault 1987, S. 107). Eine Aktion von Theorie und Praxis, die in der Renaissance eine Verschiebung von einem Ort zum anderen erfährt. So macht die neuzeitliche Verweltlichung vormals mythischer und theologischer Kräfte (das göttliche Wirken der souveränen Mächte) nichts anderes, als jene göttliche Monarchie oder mythische Polyarchie auf die Erde zu versetzen, ohne ihre Macht als solche anzutasten.

Fußnote 1 (Fortsetzung)

(euche) äußern wollte, in Wirklichkeit aber nur einen Befehl *(epitaxis)* aussprach, so wenn er schreibt: ‚*Singe, o Göttin, den Zorn!*' Denn Jemanden auffordern etwas zu tun oder zu lassen sei ein Befehl *(epitaxis)* und kein Wunsch *(euche),* wie hier Homer offenbar beide fälschlich miteinander verwechselte" (Aristoteles 1995, 1456b; übers. vom Verf., 20. 7–8).

Bereits bei *Descartes* finden wir dann die Konsequenzen des angezeigten, anthropologischen und ontologischen Umbruchs. Der Mensch stellt sich selbst kraft seines Denkens und seiner Praxis auf dem Fundament absoluter Wahrheit und Tätigkeit; er wird sich für die Möglichkeit seiner Existenz selbst zum Prinzip. Die Wahrheit der Erkenntnis des ontisch Seienden beruht letztlich nicht bloß darauf, dass es Gott geschaffen *hat,* sondern auch darauf, dass es der Mensch ebenso schaffen *könnte.* Die neuzeitliche, dynamische Auszeichnung dieses Zusammenhanges vollendet sich wiederum bei *Kant:* Indem er Freiheit und Vernunft identifiziert, glaubt er den seit der Antike bestehenden Verdacht, die Freiheit sei das Prinzip eines jenseitigen Gottes oder der Götter endgültig überwunden zu haben. Erkenntnis und Praxis sind dann wesentlich *Aneignung.* Begründung eines in der Tendenz prinzipiellen Verfügungsrechtes über den Gegenstand als Theorie und Praxis. Es ist die Frage nach der Möglichkeit der Realität durch Arbeit, Tätigkeit und Aktion. Der Mensch, der sich selbst nach seinem Bild hervorbringt, ist auch der *Schöpfer der Welt,* die als eigene Realität nichts als Rohstoff seiner Konstruktion, Arbeit und Kreativität ist. Schöpfer und Veränderer der Welt fallen hier zusammen. Eine Aktion von Theorie und Praxis, die später Giambattista Vico auch historisch zu entschlüsseln versucht. Nach Vico fällt die Möglichkeit des Menschen zur Wahrheit mit den Grenzen seiner „poietischen" Freiheit zusammen. Der ontische Raum, in dem das menschliche „facere" seine Seins-Macht entfaltet, ist die *Geschichte* in dem weitesten Sinne aller Manifestationen der Freiheit; von den Gestaltungen des Staates und des Rechts bis hin zu Kunst und Dichtung. Bei Vico wird sichtbar, dass der Bezug von Kunst und Wahrheit auf dem Zusammenhang von *Freiheit* und Wahrheit fundiert ist.

Das moderne demiurgische Pathos einigt so die einmal in ontisch-menschlich (Werden, Prozess, Geschichte) und ontologisch-göttlich (Sein, Gott) zerspaltene Welt. Die kraft des Menschen entstehende, prozessuale *Wirkwelt* (als Theorie und Praxis) schließt sich zu einer Realsphäre von eigener immanenter Gesetzlichkeit zusammen. Ein immanenter Prozess der Aktion, in dem aber zugleich die alten, archisch-imperativen Mächte in ihrer Versetzung auf die Erde verdeckt weiter wirken: die Transzendenz Gottes und die mythischen Götter als souveräne Mächte. Hier wird sichtbar, wie die frei eingesetzte Kraft einer modern-konstruktiven und kreativen Idee wieder ins Archische „dialektisch" *zurückschlägt:* in einer providentiellen, aus sich selbst autonomen, darin aber auch verdeckten heteronomen Praxis. Daher hatte später Schelling recht, als er schrieb, dass nicht *wir* es sind, die da differenzieren, sondern dass die absolute Indifferenz selber sich differenziert. Aber diese absolute Indifferenz ist eben auch der paradoxe Ort aller schöpferischen Tätigkeit, wo die Desubjektivierung immer auch das Ergebnis von Subjektivierung ist; das Subjekt als freier Akteur geht aus seiner Unterwerfung

unter den imperativen Mächten hervor, sodass Desubjektivierung und Subjektivierung nur die zwei Seiten derselben Medaille sind. Der ontische, kreative Prozess (Werden) verwickelt sich in das Paradoxon einer Ontologie (Sein) und Mythologie (archaische Vielheit), sodass die säkular-schöpferischen Kräfte den alten, mythisch-theologischen Mächten erneut zum Opfer fallen – deswegen greift hier Nietzsches anthropologische These (ebenso Plessners) „der Mensch ist ein nicht-feststellbares Tier" zu kurz; gerade in seiner absoluten Freiheit wird er nämlich von seinen eigenen mytho-theologischen Mächten ‚festgestellt' und damit erneut in die Knechtschaft versetzt; Emanzipation und Bindung bilden hier keinen Gegensatz, vielmehr sind sie dialektisch aufeinander bezogen, und zwar so, dass hier nicht einmal mehr die anthropo-zoologische Metapher weiter hilft.

Diese moderne, praktisch-poietisch-technisch-kreative Bestimmung der Freiheit erschöpft sich also nicht darin, den Menschen als ein Wesen zu begreifen, das kulturelle Gebilde hervorbringt, vielmehr handelt es sich hier auch um ein Wesen, dass *sich selbst* poietisch-technisch und kreativ verwirklicht, dessen Wahrheit im Grunde *autopoietisch* ist. Der Mensch verdankt sich wesentlich sich selbst, er ist autopoietisch – eine *autopoiesis,* die später der Soziologe Luhmann in seinen Systemen und Subsystemen weiter ausdifferenziert; in dieser rationalistischen Modernität (ein Abfallprodukt der aristotelischen Unterscheidung) aber auch das Wirken der alten imperativen Mächte übersehen hat. Er *hat* nicht nur Sprache, Arbeit und Kreativität, er *ist* auch Arbeit, Sprache und Kreativität. Philosophisch hat diese Auffassung später ihre deutlichste Formulierung bei *J. P. Sartre* gefunden: Der Mensch ist „anfangs überhaupt nichts", das heißt: er ist von Natur wesenslos, er erzeugt seine Existenz selbst und ist „nichts anderes als wozu er sich macht" *(L' Existentialisme est un Humanisme)*. Aber ‚wozu er sich macht' ist eben auch eine Form der Verdrängung, welche die alten schöpferischen Kräfte und Mächte in den neuen schöpferischen Aktionen weiterwirken lässt und sich dabei nur auf deren Verschiebung von einem Ort (die Transzendenz des philosophischen Logos, Gottes oder der Götter) zum anderen (säkularen) beschränkt. Gott vormals scheinbar entrückt durch die extreme Theologie seiner Freiheit und Souveränität, in eine unendliche und furchtbare Ferne und Fremdheit versetzt, stürzt nun, in eine Gegenbewegung, in die menschliche Praxis, in seine Kunst und Kreativität herab; der Mensch erhebt sich umgekehrt zur planetarischen (theoretischen und praktischen) Demiurgen – die „Arbeit des Begriffs" (Hegel) verlängert sich in die „historische Arbeit der Menschen" (Marx) und schließlich in die „Arbeit im Gelände" (Deleuze 1991, S. 153), womit auch die autonome Kunst in eine immateriell-vernetzte Praxis verschwindet und darin

stirbt.[2] Ποίησις *(poiesis)* und πρᾶξις *(praxis)*, herstellendes, produktives Arbeiten und gemeinsames Handeln gehen in der kollektiven, immateriell-vernetzten Tätigkeit des universellen „Computerkünstlers" auf. Handeln *(praxis)* und Herstellen *(poiesis)* bilden hier keinen Gegensatz mehr, wie einmal Aristoteles behauptete, um die Produktion *(poiesis)* gegen das Handeln *(praxis)* für den Herrn zu reservieren (der Sklave sei ein Gehilfe zum Handeln, nicht ein Gehilfe zur Produktion), vielmehr meint das kollektive Handeln *(praxis)* immer zugleich das kollektive Herstellen *(poiesis)*. Damit bilden Sklave und Produzent nicht die zwei Figuren, sondern trotz der Unterschiedlichkeit ihrer Verhaltensweisen zwei Gesichter der einen doxologischen Praxis. Eine *praxis* und *poiesis,* wo der kollektive Künstler durch seine Medien (Bild, Wort, Ton, Ware) zum Mörder am eigenen Selbst und der Dinge wird. Damit aber auch zum Trägermedium seiner eigenen materiellen wie immateriellen Arbeit – insofern hat Derrida recht, wenn er schreibt, dass dem Menschen zugeschriebene Eigenschaft sei eine Fiktion, aber eine, so fügen wir hinzu, die zugleich eine eigene Realität besitzt, indem sie nämlich menschliches Handeln und menschliche Produktion (Post-Produktion als Umgang mit Bildern, Worten oder Tönen aus zweiter Hand) organisiert. Dergestalt, dass hier sowohl in der immateriellen Vernetzung als auch im Trägermedium selbst (das produzierend-schöpferische) der alte Befehl der imperativen Mächte verdeckt bleibt. In dieser schöpferisch-interaktiven, postproduzierenden Welt verschränken sich also Freiheit und Knechtschaft, Können und Müssen, Schöpfen und Erleiden, Kreativität und Nichtkreativität, Veränderer und Schöpfer, immanente Kreativität und transzendentale Vorschrift.

Das logisch-rationale (Philosophie) und das alogisch-irrationale (Kunst) Element in seiner Aktualität (Wirklichkeit) und Potenzialität (Virtualität) gehorchen somit in ihrer Praxis, Arbeit und Aktion seit ihrer Entstehung, ihrem Ursprung *(archē:* als Anfang und Herrschaft zugleich), einer doppelten imperativen Macht. Eine, die sich heute nicht nur außen in der Welt, sondern ebenso im Schöpfer der

[2]Insofern hat Adorno recht, wenn er schreibt: „der Gehalt der Kunst, nach seiner Konzeption ihr Absolutes, geht nicht auf in der Dimension ihres Lebens und Todes. Sie könnte ihren Gehalt in ihrer eigenen Vergänglichkeit haben. Vorstellbar und keine bloß abstrakte Möglichkeit, daß große Musik – ein Spätes – nur in einer beschränkten Periode der Menschheit möglich war" (Adorno 1989, S. 13). Was Adorno hier als ‚große Kunst' (Musik) beschreibt, ist in Wahrheit nur die autonom-bürgerliche Kunst, wo ihr Gehalt in der Tat in ihrer eigenen Vergänglichkeit lag. Die autonome Kunst geht als eine historische Form in den Aktionen des interaktiv-vernetzt-performativen Künstlers auf. Während ihr „Gehalt" zugleich auf den alten „Kultwert", auf die liturgisch-zeremoniellen und doxologischen Aspekte der Macht als den vornehmen Ort einer ästhetisch-ökonomischen (technisch-politischen), kollektiven Machtinszenierung zurückweist.

globalen (monarchische Einheit) und nationalen Form (polyarchische Vielheit)
selbst verbirgt. Es handelt sich um eine von der historisch-gesellschaftlichen
Bühne (Prozess, Sein, Werden) verdeckte Befehlsmaschine, die dem planetari-
schen Unwelt-Schöpfer ständig befiehlt, die Welt zu entstalten; insofern ist diese
verdeckte Befehlsmaschine nicht bloß dadurch definiert, dass man ihr gehorcht,
vielmehr dass sie *Befehle erteilt.* Eine unsichtbare Befehlsmaschine, die, in ihrer
postindustriellen Transformation, heute mit dem Imperativ auftritt: „Zähle!,
Erzähle!, Singe!, Schreibe!, Spreche!, Genieße!, Wünsche!, Konsumiere!, Opti-
miere!, Musiziere!, Gestalte!" Damit erfüllen Wissen und Kunst, Rationalität
und Irrationalität (als *poiesis, technē, aisthesis, logos* und *episteme*) in ihrer his-
torischen Entwicklung, Dynamik, Ausdifferenzierung und Transformation von
Beginn an *(archē)* nicht nur eine *subjektivierende,* sondern ebenso eine *desub-
jektivierende* Funktion. Eine, die noch im negativ-dialektischen, „dass es anders
werden solle!" (Adorno), im ontologischen „Denkt an den anderen Anfang der
Geschichte!" (Heidegger), im „Denkt in Systemen!" (Luhmann), im „Kommu-
niziert!" (Habermas), im „Bildet Rhizome!" (Deleuze), „Dekonstruiert!" (Der-
rida), „Denkt die Ausnahme mathematisch-unendlich!" (Badiou) oder „Denkt den
Anteil der Anteillosen als eine epochale, historische Ausnahme!" (Rancière) im
Dienste der alten imperativen Mächte *(archē)* steht. Deswegen können wir auch
den aufklärerischen Kantischen Imperativ „Man muss wollen können" in „Du
muss wollen können" umformulieren. Ein Imperativ, mit dem auch das alte phi-
losophisch-aufklärerische Medium des Parmenides („Denken und Sein sind das-
selbe") kontaminiert war, sodass sein ontologischer Satz nun im Imperativ lauten
müsste: ‚Lass das Sein im Denken und in der Praxis unendlich werden!' – bis
zu seinem völligen Ruin. Damit können wir auch das theologische Gründungs-
medium aus dem Johannes' Evangelium *(en archē hen ho logos)* sowie Goethes
Mythologie „Am Anfang war die Tat" (Goethe 1957, S. 41) neu reformulieren:
Am Anfang *(en archē)* war nicht das Wort oder die Tat (im Indikativ), sondern der
schöpferische Imperativ: „Gestalte!" deine materiellen und immateriellen Welten;
deine immateriellen Lebensformen, Werthaltungen, Sprachen, Gesten und sozia-
len Beziehungen im globalisierten Datenverkehr.

Die Differenz von Philosophie und Kunst, von Sprache und Bild, von Argu-
ment und Narration, von Wahrheit und Wahrsagen, von Produktion und Kontem-
plation, von Gericht und Gerücht, von Nüchternheit und Rausch, war also keine.
Vielmehr beschreiben beide Sphären den gemeinsamen Ort einer undurchsich-
tigen poietischen Praxismaschine. Damit werden die progressiven Energien der
post-industriellen, instrumentell-poietischen Intelligenz im viel gepriesenen

„Netz" freigesetzt und zugleich von den imperativen Mächten wieder einge-fangen. Das nicht zentrierte, nicht hierarchische und nicht signifikative System ohne General erweist sich gerade in seinen vitalen Vielheiten, in den kreativ-subjektivierenden Knotenpunkten im globalisierten Datenverkehr als ein zutiefst zentriertes, hierarchisches, das den Befehlen der Generäle befolgt: das religiöse, ontologische und mythische Prinzip der globalkapitalistischen und nationalstaatli-chen Ordnung. Eine kollektive „Kunst-Post-Produktion", die im digitalen Zeital-ter die „Vervielfältigung des Autors" (Raunig und Stalder 2013, S. 151) anpreist und von einer anderen Originalität, Rekreativität oder Reimagination spricht. Während in ihrem pluralen Rücken ein Kreativitätsdispositiv sich durchsetzt, das die Subjektivierung des kreativen Kollektivs desubjektiviert; eine Desubjekti-vierung, die ihre eigene, kollektive Subjektivierung hervorbringt. Damit war der *Ausgang* der Kunst aus dem „Gefängnis ihrer Autonomie" (Baecker) in Wahr-heit nur der *Eingang* in das neue, post-industrielle Gefängnis, wo sich nun das rhizom-artig verzweigte Global-Kollektiv in seinen eigenen digitalen Netzen, einer *Participatory Culture* und Post-Produktion begeben und darin verfangen hat – die anti-hierarchisch verfaßte, digitalisierte Weltgesellschaft der gleichzeitig operierenden Sender-Empfänger löst dann auch nicht mehr die alten Identitäts-zeichen auf, vielmehr, als regressive Reaktion, beschwört sie die alten, regional stabilisierenden Abstammungen und Herkünfte. Ein Dispositiv[3], wo sich Ratio und Irratio, Einzahl und Plural überschneiden und darin den paradoxen Ort von Kunst und Philosophie, von Frau und Mann, von Theorie und Kunst bilden: von *poiesis, aisthesis, technē, hedonai* einerseits und *logos*, noiesis, Begriff, Nüch-ternheit und Wachwelt andererseits. In dieser Mitte haben wir es dann mit einer

[3]Der Begriff „Dispositiv" taucht zunächst im Konzept Michel Foucaults auf, der darun-ter „ein Netz aus Institutionen, Personen, Diskursen und Praktiken" verstand. Allerdings nicht als unmittelbare historische Gegebenheit, sondern als gedankliche Konstruktion und Epochenbegriff. Später wird er von Agamben sowohl als gedankliche als auch als prakti-sche Konstruktion verstanden. Er wird weit nach hinten geöffnet, um ihn vorne mit unserer neuen, mediatisierten Gegenwart zu füllen: „Wer sich vom Dispositiv Mobiltelefon gefan-gennehmen läßt, wie intensiv auch das Verlangen gewesen sein mag, erwirbt deshalb keine neue Subjektivität, sondern lediglich eine Nummer, mittels derer er gegebenfalls kontrol-liert werden kann" (Agamben 2008, S. 37). Wir verwenden diesen Inbegriff nun sowohl als Nummer (eine übrigens, die es auch in den präelektronischen, vordigitalen Medien gab, ohne dass etwa Goethe oder Schiller sich desubjektivierend verstanden) und instrumen-telle Rationalität, als auch als Erzählung, Affekt, Gefühl, Emotion oder Rausch, als Zahl und Musik. Aber so, dass beide Kräfte (logische und alogische) im Dienst der imperativen Mächte stehen.

Ununterscheidbarkeit, mit einer Indifferenz, mit einem *Dazwischen,* mit einem *dritten Geschlecht der Kunst*[4] zu tun, wo allerdings keine Versöhnung mehr stattfindet, vielmehr darin der paradoxe *stasis*-Ort der Kunst sich ausstellt; *stasis* ist der Moment in der Tragödie, wo der Chor zum Stehen kommt und den Eid ausspricht. Diese *stasis* meint dann nicht nur den Ort, wo alle praktische und theoretische Bewegung zum Stehen kommt, vielmehr ist hier auch der Punkt, wo das Allgemeine und das Besondere sich verschränken und darin die Zone eines Konflikts bilden. Ein paradoxer Ort der schöpferischen Aktion (die individuelle und kollektive Aktion der Theorie und Praxis), der freilich in dieser Indifferenz auch mythisch, metaphysisch, ontologisch und theologisch verdeckt bleibt.

Insofern können wir abschließend für die Kunsttheorie sagen, dass die philosophische und die monotheistische Tradition (die philosophische Aufklärung eines Sokrates und die prophetisch-aufrüttelnden Worte vom Berge Sinai) im planetarischen Demiurgen ihren immateriellen Erben gefunden haben (die Marxsche Arbeit hat sich im real existierenden Gott dieser Welt realisiert). Während die mythische *Vielheit* in den heidnischen Göttern (Götter in der Mehrzahl), im Design der Nationalstaaten wieder auferstand, die in ihrer symbolischen Vielheit die Einheit des globalen Designs komplementär ergänzen. Eine komplementäre Maschine des technisch-informatischen und kreativ-schöpferischen Demiurgen (die Synchronisierung der kreativ besetzten Knotenpunkten), die aber im *Widerstand* der Kunst auch deaktiviert sein will. Denn der Gestus der Kunst gilt nicht bloß der Totalität einer rhizomatischen Netzkultur, vielmehr meint er zugleich die paradigmatische Aktion einer *Enttotalisierung des ganzen Designs.* Während so nur noch eine diakonische Kunst-Praxis[5] übrig bleibt, die *an-archisch* (ohne Herrschaft) der Idee der Menschheit dient.

[4]Bei Derrida hingegen heißt es. Die „Eschatologie und die Teleologie", das ist „der Mann. *Er* erteilt der Besatzung Befehle, hält das Steuerruder oder den Steuerknüppel, er, das Haupt, behauptet sich gegenüber der Besatzung und der Maschine – häufig nennt man ihn *Kapitän*" (Derrida 1991, S. 16). Die Frage ist hier: Wer erteilt der Besatzung Befehle und bleibt dabei als imperative Potenz unsichtbar?

[5]Adorno versuchte noch die bürgerlich-autonome Kunst zum Statthalter einer besseren Praxis zu machen: „Kunst ist nicht nur der Statthalter einer besseren Praxis als der bis heute herrschenden, sondern ebenso Kritik von Praxis als der Herrschaft brutaler Selbsterhaltung inmitten des Bestehenden und um seinetwillen." (Adorno 1989, S. 26). Dies ist aber noch vom Standpunkt der modernen Praxis aus geschrieben, die noch in der „besseren Praxis" das alte göttliche Wirken im menschlichen Projekt weiter wirken lässt.

Kunst als Verherrlichung (doxazein) der Herrlichkeit (doxa) 3

Die neuen Imperative treten heute nicht mehr bloß als strenge, grobschlächtige Todesmächte auf, vielmehr haben sie sich in der weltweiten Polis in Biomächte, Kontrollmächte, Kommunikations-, Informations-, Ökonomie-, Technologie- oder Psychomächte transformiert. Es handelt sich um ein von der historisch-gesellschaftlichen und kulturellen Bühne verdecktes Arbeits-, Kreativitäts-, Erregungs-, Ausstellungs- und Konsumtionsdispositiv, das heute mit dem Imperativ auftritt: ‚Gestalte!, Sei wahrnehmbar!, Zähle!, Erzähle!, Singe!, Schreibe!, Spreche!, Genieße!, Wolle!, Wünsche!, Konsumiere!, Kaufe!, Optimiere!, Sorge um dich!, Hab Spaß!, Kommuniziere! Oder aber regressiv als kollektiv-mythischer Narzissmus: Seid unabhängig!, Grenzt euch ab!, Schließt euch in der eigenen Identität ab!, Setzt das Wir gegen Sie!' Neoliberaler Monokulturalismus und ethnischer Multikulturalismus sind hier nichts anderes als die zwei Seiten desselben Imperativs, in seiner monarchischen und polyarchischen Fassung: der universell-vermittelte, objektive Imperativ (Weltmarktidentität) und der unmittelbare, subjektive Imperativ der kollektiven Identitätszeichen (lokale, kulturelle oder nationale Identitäten). Zwei glorreiche Mächte, die der progressive und regressive Designer mit seiner *Verherrlichung (doxazein)* aufrecht erhält. So meint das alte griechische Wort *Doxa* (als Gegenbegriff zur Wahrheit) nicht bloß Meinung (heute die öffentliche Meinung; ein auf universeller Kommunikation und Nationalität gegründetes Kollektiv). Vielmehr ist *Doxa* vor allem als ein *praktisch-kreativer Inbegriff* zu verstehen. Sie ist nicht einfach Ideologie als notwendig falsches Bewusstsein, sondern vor allem materiell-vergegenständlichter, selbstmanipulierender und gesellschaftlich wirkungsvoller Eingriff, der umgekehrt die gesellschaftliche Ordnung der Dispositive hervorbringt. Sie beschreibt die liturgisch-zeremonielle Aktivität des individuellen und kollektiven Unwelt-Schöpfers, der sich in seinen Aktionen von der komplementären Maschine der Kapitale und A-Kapitale einfangen lässt. Ein vormals schöpferisches Wirken Gottes, das neuzeitlich in die menschliche Praxis

© Springer Fachmedien Wiesbaden GmbH 2018
S. Arabatzis, *Kunsttheorie,* essentials,
DOI 10.1007/978-3-658-19589-2_3

transformiert wurde. So auch bei Marx, der das Sein des Menschen als Praxis und die Praxis als Selbsterzeugung des Menschen denkt, womit er im Grunde nichts anderes macht, als jenes mythische und theologische Wirken in die menschliche Praxis zu übersetzen, ohne die alten monarchischen und polyarchischen Mächten, die im neuen Design wirken, als solche anzutasten. Ein Praxiskontinuum, wo schließlich Schöpfung *(creatio)* und Erhaltung *(conservatio)*, Potenz und Aktualität, Werden und Sein, Freiheit und Zwang zusammenfallen. Die Ersetzung Gottes durch den Menschen bedeutet dann, dass dessen Wesen in nichts anderem besteht als in einer Praxis, durch die er sich unablässig selbst erzeugt. Der Prozess der *Subjektivierung* erweist sich somit immer zugleich als *Desubjektivierung,* sodass die Vorrichtung der Macht hier doppelt ist: Sie entsteht einerseits aus dem individuellen und kollektiven Verhalten der *Subjektivierung* und andererseits aus dem objektiven, imperativen Befehl der *Desubjektivierung,* der jene Aktionen des individuellen und kollektiven Gestalters in der ökonomisch-theologischen und national-mythischen Maschine einfängt, kontrolliert und psychopolitisch steuert, um ihn gegen sich selbst arbeiten zu lassen.

Was einst theologisch auf die liturgisch-zeremonielle Sphäre beschränkt war, konzentriert sich heute also in einer neokultischen *Praxis der Verherrlichung,* durch die die *Herrlichkeit* des Göttlichen weltweit informatisch verbreitet und dabei täglich in den öffentlichen wie privaten Bereich der Gesellschaft eindring. Damit hat sich auch das vormals Widerständige der Kunst im Kontext neoliberaler „Performancekultur" in eine Leistunsschau von Events, in der kultischen Selbstinszenierung des Künstlers und in die designerische Praxis[1] transformiert. Wer nicht innovativ, kreativ, intrinsisch motiviert ist, ist überflüssig.

[1]Design ist dann das Wort, das Bruno Latour für das Weiterleben der Menschheit wichtig hält und grenzt es vom anderen „Narrativ" der Schöpfung, Konstruktion und Herstellung ab: „Wenn es stimmt, dass die gegenwärtige historische Situation durch einen vollständigen Bruch zwischen zwei großen alternativen Narrativen definiert ist – zwischen dem einen von Emanzipation, Loslösung, Modernisierung, Entwicklung und Beherrschung, und dem vollkommen verschiedenen anderen von Bindung, Zuwendung, Verwicklung, Abhängigkeit und Fürsorge –, dann könnte das kleine Wörtchen ‚Design' einen entscheidenden Prüfstein darstellen". So kommt es zur paradoxen Formulierung: „Je mehr wir uns selbst als Designer verstehen, desto weniger verstehen wir uns als Modernisierer" (Latour 2009, S. 357 f.). Was er aber als „vollkommen verschieden" als „Design" denkt (Bindung, Verwicklung, Abhängigkeit), beschreibt in Wahrheit das Projekt der Modernisierung selbst: die Loslösung ist zugleich die Bindung in den alten, monarchischen und polyarchischen Herrschafts- und Herrlichkeitsdispositiven; die Bindung im globalen und nationalen Design, wo Freiheit und Knechtschaft zu verschwimmen beginnen.

Hatte die Postmoderne erklärt, dass Kunst ein Geschäft sei[2] und Jeff Koons zum
Hohepriester dieser neuen Religion erklärt, so kippt diese kultische Inszenie-
rung des Künstlers ins interaktive, performative Netzwerk des Computerkünst-
lers hinein, der in der „Vervielfältigung des Autors" (Raunig und Stalder 2013,
S. 151)[3] offenbar kein Werk mehr braucht. Diese symbiotische Beziehung von
Unternehmertum und Kunst ist evident. Und weil alle potenzielle Unternehmer
sind, sind alle an der Praxis der Kunst interessiert. Unsicherheit und Möglich-
keit, vormals das Feld der Kunst, haben sich in ein allgemeines, vernetzt-rhizo-
matisches Kreativitätsdispositiv[4] transformiert, das Kreation und Zerstörung als

[2]„Jeff Koons, der Hohepriester der postmodernen Identität von Kunst, Kitsch und Geschäft,
hat wie kein zweiter durchschaut, daß Kitsch das Medium ist, in dem wir unserer Vergan-
genheit begegnen" (Bolz 1999, S. 148).

[3]Eine These, die auf Roland Barthes' *Der Tod des Autors* (1968) zurückgeht. Danach „kann
der Schreiber nur eine immer schon geschehene, niemals originelle Geste nachahmen.
Seine einzige Macht besteht darin, die Schriften zu vermischen und sie miteinander zu kon-
frontieren, ohne sich jemals auf eine einzelne von ihnen zu stützen" (Barthes 2000, S. 190).
Bei Barthes taucht freilich die synthetische Leistung wieder auf seiten des Lesers auf:
„Er ist nur *Jemand,* der in einem einzigen Feld alle Spuren vereinigt, aus denen sich das
Geschriebene zusammensetzt" (Ebd., S. 192). Das Problem liegt hier aber weder aufsei-
ten des Einzelnen noch aufseiten des Kollektivs, vielmehr in der schöpferischen Aktivität
und Passivität selbst. Das Allgemeine und das Einzelne, die Gattung und das Individuelle
sind miteinander verschränkt und bilden darin das individuelle Allgemeine. Man denke hier
auch an Dostojewskijs *Idioten,* den Fürsten Myschkin, der mühelos jedwede Schrift nach-
ahmen und in fremdem Namen unterschreiben kann („Abt Pafnutij hat dies in Demut mit
eigener Hand unterzeichnet"): in seiner Schrift werden Besonderes und Allgemeines unun-
terscheidbar. Aber genau dies bildet auch die geheimnisvolle *stasis*-Mitte der individuellen
und kollektiven Kunst, wo der individuelle und kollektive Künstler schließlich ohne Werk
dastehen. So wie einst Marcel Duchamp sein Werk widerruft, in der Ent-Schaffung und
Zerstörung seines Werks Träger seiner eigenen künstlerischen Untätigkeit wird.

[4]Ein Dispositiv, das auch Deleuze übersehen hat, als er gegen das alte Subjekt der Reprä-
sentation, mit Foucault, die „Arbeit im Gelände" (Vgl. Deleuze 1991, S. 160), die Sub-
jektivierung, die Kreativität, die Freiheit und das Werden stark machte. Denn was wir im
Begriff sind kreativ *zu werden,* beschreibt nur die Energien des neuen, weltweit agierenden,
rhizomatisch-verzweigten Gesamt-Akteurs: der gleichzeitig operierende Sender-Empfän-
ger, in seiner globalen, kommunikativ-vermittelten und national-unmittelbaren „Netzkul-
tur". Es ist der Ort einer *stasis-Mitte,* zwischen einer global-rhizomatischen Entwurzelung
und einer lokal-nationalen Verwurzelung. Damit meint Kapital das universelle Projekt, das
gesamte Arbeits-, Wunsch- und Ausdrucksleben des universellen Gesamt-Akteurs, der in
seiner universellen und nationalen Polis (das globale und nationale Haus) seine alte archi-
sche Verstrickung im Oikos vergessen hat. Es sind die zwei Gesichter einer Doxa, die sich
in der globalisierten Polis unablässig verflechten und trennen.

die eine Figur kennt. Damit bildet erstere nur die andere Seite des Kapitalismus und nicht unbedingt ein Gegenprinzip. Die Enzauberungsthese, wonach Kunst einmal ihre Wurzeln im religiösen Ritual hatte und sich danach zu einem säkularen Projekt veränderte, sich von Magie, Mythos und Religion emanzipierte, war also etwas voreilig. Denn das Kapital kennt heute sowohl die Faktizität der Zahlen als auch die postfaktische Erzählung, sowohl das Wissen als auch den Glauben, sowohl die nüchterne Wirklichkeit als auch die träumerische Fantasie. Eine spekulative kapitalistische Fantasie, gegen die nicht einmal mehr die Johannes' „Apokalypse" ankommt, wo noch die stärksten Visionen immer noch an Naturphänomenen sich orientierten, während heute die globalkapitalistische Spekulation jegliche Analogie zur Natur oder zum Tier weitgehend verloren hat. Damit wurden die vormals gnostisch-sematischen Spekulationen der Theologie nicht nur von der Fantasie des Kapitals überboten, vielmehr im globalen Raum auch realitätstüchtig gemacht. Es ist der ganze praktische, wissenschaftliche, ökonomische, ästhetische, spielerische, liturgische und zeremonielle Aufwand, den heute der universelle Gesamt-Akteur betreibt, weil die Kapitale und A-Kapitale in ihrer *Herrlichkeit* diese praktische und theoretische *Verherrlichung* des universellen und nationalen Designers täglich brauchen, damit sie überhaupt existieren können. Eine scheinbar alternativlose Struktur des Sozialen und des Selbst als höchste gesellschaftliche Pflicht, die hier zugleich das Opfer hervorbringt. „Das Opfer selbst", so der Anthropologe Marcel Mauss, „ist nichts anderes als Nahrung der Götter", heute spezifisch, die glorreiche Nahrung des monarchischen Kapitalgottes und der polyarchischen Nationalgötter. Damit haben die beiden imperativen Mächte den antiken Sklaven als das „lebendige Werkzeug" neu in Funktion gesetzt: Wir sind die Diener unserer eigenen Produkte, während wir noch glauben, dass die Produkte uns dienen – so etwa heute das Smartphone, das zum persönlichen Höhlengleichnis wurde, sodass darin die rhizomatisch-weltweiten Netzräume des digitalen Gesamt-Akteurs zugleich die Gefängnisräume der Kapitale und A-Kapitale bilden. Allerdings auch so, dass der weltweit-vernetzte und kreativ agierende Schöpfer von diesen Imperativen nichts mehr wissen will, vielmehr sie allein außen, nämlich beim islamistischen Fundamentalismus entdeckt. Dies hängt aber vor allem damit zusammen, dass die westliche Kultur, auch in ihrer theologischen Phase, seit Aristoteles, das Gewicht mehr auf die Seite das Apophantischen (Wissen, Logos, Zahl, Begriff, Aufklärung, Technik, Nüchternheit) verlegt hat, während sie das Nicht-apophantische entweder aussortiert, oder dualistisch-transzendent (Übervernunft des Marktes, ästhetische Produktion als kultische Selbstinszenierung und Kultgegenstand im Kontext neoliberaler Performancekultur), oder dialektisch-ästhetisch (als poetische Kritik der instrumentellen Vernunft) komplementär hinzu denkt. Damit hat die aristotelische

Unterscheidung nicht nur das westliche Denken in die falsche Richtung des Indikativs geschickt (Ist, Sein, Werden, Prozess), vielmehr wurde in der bipolaren Kapitalmaschine der archische Imperativ, nämlich *Sei!*, völlig verkannt. Verkannt in der *Monarchie der globalkapitalistischen Religion* sowie in der *Polyarchie der Nationalstaaten,* die ja jenes monarchische Werk des universellen Schöpfers umrahmen – und der islamistische Terror erweist sich dann als jenes Produkt, das durch den Druck der globalkapitalistischen Religion selber entsteht: der *andere* monarchische Imperativ (die Selbstzerspaltung des *einen* Prinzips), der auf den verrückten, globalisierten Terror der Kapitale und A-Kapitale ebenso verrückt reagiert; das ist dann, was wir heute als Irrationalität der Welt bezeichnen.

Was in der neuen, universellen *Polis* gestalterisch wirkt ist also nicht bloß die instrumentelle Intelligenz, die den Körper diszipliniert, berechnet und unterdrückt, wie einmal eine kritische Moderne, eine Postmoderne, eine Ontologie, oder eine männliche Eschatologie und Teleologie meinten. Eine Rationalität, die, mit Max Weber, die Welt nüchtern und entzaubert denkt und dann, als Ausgleich dazu, mit Nietzsche, die nicht-apophantische Seite der Kunst wieder stark macht, um die rationale Maschine ästhetisch oder dionysisch auszubalancieren. Bei der bipolaren Maschine des planetarischen Schöpfers handelt sich vielmehr um eine, die heute eine doxologische Funktion erfüllt – womit auch die nüchterne Praxis des Marxismus und die enthusiastische Praxis des „Anarchismus" (Bakunin und die Surrealisten) nur die eine Wachtraum-Figur des universellen Demiurgen bilden, der seinerseits im Dienste seiner imperativen Mächte steht. Eine Maschine, die neuzeitlich in die Immanenz des bloßen Handelns, der Arbeit und der Tätigkeit verschoben wurde und darin die *poiesis* als das andere auflöste. Denn während die genuine *poiesis* an der Grenze dieser Praxis operiert und damit zugleich außerhalb dieser Grenze produktiv wird – nämlich im *Widerstand gegen das Ursprungspinzip (archē)* zugleich das *An-archische* von etwas anderem als sich selbst meint – erreicht das neuzeitliche und später das moderne Können, Wollen und Wünschen sein Ziel einzig in der bloßen Praxis, Tätigkeit und Aktion und bleibt damit im eigenen Zirkel gefangen. Eine Maschine der Differenzierung und Entdifferenzierung, die allerdings nicht von einem mythisch-gnostischen Satan semantisch ausgedacht wurde, sondern von einer voll entwickelten, instrumentell-poietischen Intelligenz ersonnen, konstruiert und gesteuert wird, wie sie sich heute in ihrer höchsten Potenz in der globalisierte Moderne offenbart, um darin zugleich von den narzisstischen Kollektiven mythisch stabilisiert zu werden: Während heute der westliche Mensch im neoliberalen Kosmos ein *Profil* hat und schöpferisch unaufhörlich an seiner kultischen Selbstinszenierung und Optimierung arbeitet, will er zugleich seine individuelle Weltmarktidentität loswerden und sich sogleich in die eigene kollektive Identität auflösen; während er Vernunft

und Markt anpreist und darin die düsterste aller Religionen verkennt, flüchtet er zugleich auf die andere, mythische Seite des Phänomens, um, mit Nietzsche, in den enthemmten Spielen (heute vor allem in den Fußballspielen[5]) die Lust, den Affekt, das Dionysische und das Glück zu finden. In diesem dionysischen Prinzip, das vormals gegen die respektvolle, distanzierte Betrachtung des apollinischen Prinzips antrat, werden aber nicht nur Sensualität, Aisthesis und Hedone (Lust) entleert, vielmehr wieder in den Dienst der alten, archischen Imperative gestellt, die dann alle Sensibilisierung auf Hysterisierung umschalten. Eine Verkennung und Verkehrung der Affekte, die damit nicht für die *an-archische* Lust (eine ohne Macht, Hass, Wut und Gewalt), vielmehr für den alten Zorn der mythischen und göttlichen Mächte stehen. Der Kunst ist aber eigen, dass sie in ihrem *Affekt* nicht mit den Affekten einer hysterisierten Kultur identisch ist, dass sie, als Paradigma einer *an-archischen* Lust und Idee eines Gemeinsamen, niemals mit sich selbst und den archischen Mächten identisch sein kann. Denn nur etwas fühlen, spüren, zeigen, sagen, erklingen, produzieren oder hervorbringen zu wollen, heißt immer schon im Medium der bloßen Praxis und der barbarischen Affekte sich bewegen und damit ihren Verzerrungen, Verkehrungen und Verkürzungen erliegen. Die Kunst ist also vor allem durch die Fähigkeit definiert, nicht die verwilderten Affekte eines rhizomatisch-vernetzten Gesamtakteurs abzubilden, sondern die hypererregte Gesellschaft samt ihren verfälschten Affekten selbst zu spalten.

[5]Bereits in den 70er Jahren konnte man auch das weibliche Geschlecht dieses pervertierten Rausches beobachten: „Schreien, Pfeifen, Stöhnen, Frauenkreischen aus allen offenen Fenstern in der Nachbarschaft, jedesmal, wenn im Europapokalspiel BRD gegen CSSR eine Torchance für die Deutschen entsteht. Die Frauen kreischen beim Fußball. Wenn sie doch auch bei der Lust sich eines solchen Aufschreis nicht zu schämen brauchten! Nie werden sie vor ihrem Mann, im Bett, die Augen so weit aufgerissen haben wie jetzt, vor Entzücken über ein Tor der Deutschen" (Strauß, 1975, S. 66).

Kunst als ästhetischer Widerstand

<div style="text-align:right">**4**</div>

Wir sehen also, dass auch die „Aktionen von Theorie und Praxis in einem Netz von Beziehungen und Übertragungen", von der Deleuze spricht, problematisch genug bleiben, weil in all diesen Aktionen immer noch etwas verborgen bleibt, was seit den Anfängen die Kunst (als *poiesis, praxis, aisthesis, technē und hedonē*) kontaminiert. Ein imperatives Erbe mit dem sie aber zugleich auch fertig zu werden versucht, indem sie nämlich all diese anfänglichen, ontisch-ontologischen Mächte zu deaktivieren versucht. Eine ontisch-empirische Maschine, die in ihrer Rationalität ebenso die Irrationalität, die Fiktion, den Traum und die Ontologie kennt. Denn wenn man unter der ontologischen Form die Frage nach dem Sein des Seienden versteht, dann muss weiter gefragt werden, ob es Seiendes geben kann, das nicht existiert. Das ist tatsächlich der Fall. Die Einhörner z. B. existieren nicht, im Unterschied etwa zu den bekannten Seepferdchen. Es gibt sie aber, zum Beispiel in der Kunst und in der Literatur. Auch wenn man nicht ohne Weiteres behaupten kann, dass die Welt, in der es Einhörner gibt, denselben ontologischen Status hätte wie die Welt, in der es Seepferdchen gibt, so kann man dennoch die Fiktionen der Kunst nur sehr schwer von der Welt der Wirklichkeit trennen. Dergestalt, dass alle Fiktionen der Kunst und Literatur in der Welt der Wirklichkeit ihre Spuren hinterlassen, sich darin ausprägen und das Leben der Menschen bestimmen. Während umgekehrt die Welt des Realen (mit der sich vor allem die Welt der Rationalität und Wissenschaft beschäftigt) ihrerseits mit einem fiktionalen Überschuss aufgeladen ist – so etwa heute die Welt der Ökonomie mit ihren fiktionalen Zahlen, wo die Fantasie, die einmal für die Kunst reserviert war, tatsächlich an die Macht gekommen ist.

Kunst geht freilich nicht in solch einer Praxis auf, weil in ihrer Potenz von Anfang an auch ein anarchisches Element drin steckt und damit *gegen* die bloße Praxis als eine „Aktion von Praxis und Theorie" Widerstand leistet. Was aber ist dieser Widerstand des Kunstwerks konkret? Deleuze spricht hier *vom schöpferischen*

© Springer Fachmedien Wiesbaden GmbH 2018
S. Arabatzis, *Kunsttheorie,* essentials,
DOI 10.1007/978-3-658-19589-2_4

Akt als einem Akt des Widerstands: the act of creation as an act of resistance. Was ist damit gemeint? Zum Beispiel, so Deleuze, Bachs Musik ist ein Widerstandsakt, ein aktiver Kampf gegen die Aufteilung der Kunst in Heiliges und Profanes. So können wir hier etwa für die Malerei von der Frührenaissance bis heute weiter ergänzen: Giottos neuartige Malerei ist ein Widerstanssakt gegen das symbolisch-flächige Bild der Byzantiner; Botticellis *Geburt der Venus* ist ein Widerstandsakt gegen die Trennung des neuzeitlichen Menschen von der mythischen Welt; Jan van Eycks *Madonna des Kanzlers Rolin* ist ein Akt gegen die Trennung des symbolischen Gehalts vom neuen Realismus; Hieronymus Boschs Malerei ist ein Akt gegen den Dualismus von Wirklichkeit und Fantasie; Pieter Bruegels *Der Sturz des Ikarus* ist ein Akt gegen die einfache Aufteilung in Naturalismus und Mythologie; Leonardos und Michelangelos Werk ist ein Widerstandsakt gegen die Trennung der Künste; der Manierismus Pontormos ist ein Widerstandsakt gegen die ideale Ordnung der Renaissancekunst; Velázquez Werk *Las Meninas* ist ein Widerstandsakt gegen die Trennung von Illusion und Wirklichkeit; Rembrands Spätwerk wendet sich gegen die Trennung von Äußerlichkeit und Innerlichkeit; Francisco de Goyas *Die Erschießung der Aufständischen* ist ein Widerstandsakt gegen die Aufteilung von Kunst und Politik; William Turners Werk *Rain, Steam and Speed* ist ein Widerstandsakt gegen die Trennung von Maschine und Gefühl (von Konstruktion und Stimmung); Cezannes späte Malerei ist ein Widerstandsakt gegen die Aufteilung der Welt in starrsinniger Geometrie und auflösender Wolke; Caspar David Friedrichs *Mönch am Meer* ist ein Akt gegen die Aufteilung der Welt in endlich und unendlich; Van Goghs Spätwerk richtet sich gegen den Dualismus von physisch und psychisch, von Normalität und Verrücktheit; die Avantgardekunst ist ein Widerstandsakt gegen die naturalistischen Bild-, Wort- und Tonkompositionen; Frida Kahlos *Die gebrochene Säule* ist ein aktiver Kampf gegen die Aufteilung der Kunstform in Kunstkörper und Schmerzkörper; Barnett Newmans *Stationen of the Cross* sind Widerstandsakte gegen die Unterscheidung zwischem dem Profanen und dem Sakralen; Bruce Naumans oder Bill Violas Kunst sind Widerstandsakte gegen die Unterscheidung von Bewegung und Stillstand; Marina Abramovićs *The Artist Is Present* ist ein Widerstandsakt gegen die performative Aktion selbst (die völlige Passivität bedeutet zugleich auch die höchste Aktivität) und schließlich Manaf Halbounis Installation in Dresden ist ein Widerstandsakt gegen das Vergessen von Krieg und Gewalt inmitten des glorreichen Glanzes der Kultur.

Freilich, nicht jeder Widerstandsakt ist auch ein Kunstwerk, obwohl er durch sein *Gegen* in gewisser Weise ein solches ist. Und nicht jedes Kunstwerk ist ein Widerstandsakt, obwohl es durchs Aufbrechen von festgefahrenen Wahrnehmungsweisen immer auch ein solches ist. Auch meint hier Widerstandsakt nicht bloß den Widerstand der alten Dialektik, die zwischen dem Sagbaren und dem

Unsagbaren zu vermitteln versucht, zwischen einer *Ordnung der Zeichen* und der *Anarchie des Individuums,* das sich ihrer bedient, um etwas anderes auszudrücken, was bloß die Regeln, die Konventionen oder die Normen vorschreiben. Die Abweichung, so ist hier der Gedanke, mag minimal sein. Es genügt, dass sie niemals gleich Null ist, um eine Grundvoraussetzung des Regel- und Kunst-Fetischismus ins Wanken zu bringen. Gewiss hat Kunst immer auch mit dieser minimalen Differenz zu tun. Nämlich: die Absicht, eingeschliffene, festgefahrene Perzeptionsweisen immer wieder aufzubrechen. Aber Kunst, wie wir sie hier aus ihren archisch-imperativen Ursprüngen zu entfalten versuchen, meint eben nicht bloß diese kleine Differenz, oder den Widerstand, der immer wieder vom Prozess eingeholt und darin integriert wird. Vielmehr will sie zuletzt auch die ganze Kunstgattung, ja den ganzen Prozess außer Kraft setzen – so spricht etwa Goethe davon, dass ein vollkommen durchgefügtes Gebilde eine neue Gattung begründet und damit eine alte abschließt. Insofern können wir sagen: Das Neue (worauf ja auch Mode und Design den Anspruch erheben) ist zwar immer ein Angriff aufs Alte und verkörpert als Abweichung von der Regel das Unregelmäßige, aber gerade als Neuestes ist dies immer zugleich ein Ältestes. Und zwar deswegen, weil es am Ursprung, an der Regel der archischen Mächte teilhat – und der strenge Begriff der Kunst als *Widerstand* will eben diese Mächte außer Kraft setzten.

Deswegen greift hier auch Deleuze ein wenig zu kurz, wenn er allein vom Widerstand gegen Kommunikation, Information oder gegen den „hieratischen König der Repräsentation" als den Tod spricht. Denn jene archischen Mächte haben ja in den neuen, rhizomatisch-kreativen Welten der gleichzeitig operierenden Sender-Empfänger nicht etwa aufgehört zu wirken und zu existieren. Vielmehr sind sie in den neuen, subjektivierenden Knotenpunkten einer rhizom-artig verzweigten Welt des globalisierten Datenverkehrs ebenso anwesend. Eine Relation der schöpferischen Aktion, die gerade darin in Substanz übergeht, sodass das Überschreiten der Repräsentation (autonom-bürgerliches Kunstwerk) durch die performative Präsenz, im Kontext einer neoliberalen Perfonmancekultur, immer noch im Dienst der alten imperativen Mächte steht. Auch Deleuzes Widerstandsakt war also zuletzt keiner, weil sein anti-hierarchischer Gestus immer noch im Dienst der alten imperativen Mächte steht.

Die kreative Maschine des neuen Computerkünstlers (Flusser) enthält also in sich selbst, in ihrer Mitte, jene archisch-imperativen Mächte, die von der westlichen Welt von Anfang an mehr oder weniger verdeckt bleiben; eine Form von Herrschaft, die das Leben *(zēn)* im Allgemeinen von Anfang an vereinnahmt und es so vom qualifizierten „gut leben" *(to eu zēn)* abgrenzt. Aber Kunst meint eben auch den *gegenimperativen Widerstand,* der zuletzt gegen die Kreativitätskontinuität

des universellen Unwelt-Schöpfers angeht; gegen eine künstliche Intelligenz, die inzwischen, so die These des Transhumanismus, offenbar die menschliche Intelligenz nicht mehr braucht. Eine neoliberale, bürgerliche These, die die Technik nicht nur von der Ökonomie, sondern auch vom *Trägermedium Mensch* abtrennt, der in Wahrheit seine eigene Maschine weiter vorantreibt und dabei immer auf gleicher Höhe mit seinem Produkt sich befindet, auch wenn dieses Produkt inzwischen zur völligen Ver*un*dinglichung (nicht Verdinglichung) getrieben wurde – hier irrte Günther Anders als er von der „Antiquiertheit des Menschen" sprach; jede dem Menschen zugeschriebene Eigenschaft ist zwar eine Fiktion, aber eine die eine eigene Realität besitzt. Künstliche Intelligenz und menschliche Intelligenz meinen daher die instrumentell-poietische Intelligenz des planetarischen Demiurgen, wo jenes göttliche Wirken nur auf das Design des Menschen verschoben wurde, ohne jene imperative Wirkmächte als solche anzutasten. Daher: Was heute unter Einsatz von Milliarden Dollar in den Labors kalifornischer High-Tech-Unternehmen auf dem Spiel steht, stand auch von Anfang *(archē)* an auf dem Spiel, nämlich: der Kern des Humanen. Sodass auch im neuesten Gendesign (das an der Reparatur der DNS arbeitet) das uralte göttliche Design verdeckt arbeitet. Denn stammte einmal der Befehl von den göttlichen Mächten, so geht er heute systemisch und strukturell von den ökonomischen, technologischen, ästhetischen und politischen Mächten aus, die ebenfalls befehlen, sich kontinuierlich zu vervollkommnen, während so Mensch und die Idee des Humanen obsolet werden. Freilich ist dies ein Design, das die Menschen durch ihre Praxis selbst hervorgebracht haben und weiterhin kreativ-schöpferisch-vernetzt hervorbringen, was aber auch umgekehrt, in seiner Verabsolutierung, seinen kreativen Schöpfer selbst hervorbringt, fremdbestimmt und steuert. Kunstresistenz meint daher: den Widerstand *in* der Kunst selber organisieren. Eine widerständige paradigmatische Kunst, die alle Aktivität des verabsolutierenden „Ausstellungswerts", des kollektiven Werks *unwirksam* macht und diese Macht „dialektisch" aufhebt. Gewiss, es gibt kein künstlerisches Medium (als Bild, Sprache, Ton, Gegenstand, Körper), das sich nicht auch der Gewalt der gestalterischen Mittel bedienen würde; das Medium ist immer auch der Mörder des Mediums, weil es sich in der bloßen Arbeit, Tätigkeit und Aktion musealisiert, es als Sondermüll auslagert, extrahiert und aussondert. Der anarchische Frieden, auf dem der Kunstwiderstand zuletzt aus ist, ereignet sich eben nur dort, wo er von der imperativen Gewalt *(archē)* beschützt wird. Deswegen kann man sich der Ökonomie der universellen Kunstmaschine (Kunstmarkt, Ausstellungswert, Design) nicht einfach in der Unmittelbarkeit des künstlerischen Mediums *(anarchē)* entziehen. Genau deswegen gilt es aber die Resistenz in der Potenzialität des künstlerischen Mediums selbst zu organisieren. Also, nicht a*rchisch-imperative Kunst* hier, und *anarchische, herrschaftslose Kunst* dort, sondern *archische Kunst* gegen *archische*

Kunst, Kunstkörper (der heute absolut mitteilbare und medial ausgestellte Körper) gegen Kunstkörper, Befehl gegen Befehl macht erst den Weg für einen neuen Gebrauch der Kunstmittel frei: „Ein Befehl", so Deleuze, „löst wiederum einen Befehl aus." Der Widerstand der Kunst tritt hier also zuletzt als ein Gegenmittel auf, das die verheerende Wirkung des Kunstmittels als Gift neutralisiert: *nemo contra deum nisi deus ipsi,* wie Goethe formuliert: Gegen einen Gott nur ein Gott. In der neuen Sprache der Akteur-Netzwerk-Theorie Bruno Latours heist dies: Kosmos (humans) gegen Kosmos (Gaia). Allerdings gilt es hier nicht die bewahrenden Kräfte der Tradition gegen die verändernden der universellen Polis zu beschwören, weil der Kunstwiderstand zuletzt auch gegen die eigene *Mitte* (die Mitte zwischen *polis* und *oikos,* zwischen Stadt und Heim, Öffentlichkeit und Privates, Allgemeines und Einzelnes, Politik und Leben) der Kunst als den imperativen Ort sich richtet, um die Potenz des universellen Unwelt-Schöpfers zu deaktivieren. Eine Potenz, die nicht bloß als Aktion und kreative Tätigkeit auftritt, sondern zuletzt auch die „Potenz nicht zu sein" meint, wie es einmal Aristoteles zu erläutern versucht.[1] Freilich hat sich Aristoteles mit diesem Gedanken nicht weiter beschäftigt, weil er an der Geschäftigkeit *(energeia)* des Menschen interessiert war, die aber, so unsere Überzeugung, gerade von der Untätigkeit als *Widerstand* (als wesentliche Untätigkeit des Menschen) wieder wegführt. Wenn wir aber diesen Gedanken wieder ernst nehmen und für die Kunst (nicht nur als *Potenz in den Akt* überzugehen, sondern auch als *Potenz nicht in Akt zu sein)* reaktualisieren, dann meint er den Widerstand *in* der künstlerischen Tätigkeit selbst.

So etwa, wenn Kafka in einem kurzen Stück „Der große Schwimmer" schreibt: „Geehrte Festgäste! Ich habe zugegebenermaßen einen Weltrekord, wenn Sie mich aber fragen würden, wie ich ihn erreicht habe, könnte ich Ihnen nicht befriedigend antworten. Eigentlich kann ich nämlich gar nicht schwimmen. Seit jeher wollte ich es lernen, aber es hat sich keine Gelegenheit dazu gefunden" (Kafka 1994, S. 233). Der große Schwimmer schwimmt hier mit seiner Unfähigkeit zu

[1] „Wie für den Flötenspieler, den Bildhauer oder für jeden Handwerker und überhaupt für all jene, die ein Werk *(ergon)* und eine Tätigkeit *(praxis)* haben, in diesem Werk das Gute und Vollkommene zu bestehen scheinen, so muß dies wohl auch für den Menschen der Fall sein, vorausgesetzt, daß es für ihn so etwas wie ein Werk überhaupt gibt. Oder müßte man sagen, daß es für den Zimmermann und den Schuster ein Werk und eine Tätigkeit gibt, für den Menschen jedoch nicht, weil er ohne Werk *(argon)* geboren wurde?" (Aristoteles 1995, 1097b).

schwimmen, so wie etwa Marcel Duchchamp mit seiner Unfähigkeit zu gestalten etwas künstlerisch gestaltet und damit Träger seiner eigenen Unfähigkeit wird. Der Widerstandsakt der Kunst richtet sich hier also zuletzt auch *gegen sie selber, gegen den kreativen Akt selbst,* gegen das poietische Kreativitätsdispositiv des Künstlers. Die enge Beziehung zwischen Kunst und Widerstandsakt betrifft hier zuletzt den Akt des individuellen und kollektiven des Künstlers selber und ist gegen sein spektakuläres Werk und seine kultische Selbstinszenierung gerichtet. Denn was einst auf die kultische, liturgische und zeremonielle Sphäre theologisch beschränkt war (Kultwert), konzentriert sich heute im kreativ-schöpferischen Prinzip, durch das der glorreiche Glanz der bestehenden Mächte zugleich verbreitet wird, um jeden Augenblick in den öffentlichen wie privaten Bereich der Gesellschaft einzudringen. Die heutige Kunst ist somit eine Kunst, die durch Design, Medien und Kunstmarkt auf diesen Lobpreis der imperativen Mächte gegründet ist. Das heißt, auf der durch eine Kreativität des Schöpfers vervielfachten, verbreiteten und jede Vorstellung übersteigenden Wirkmacht des glorreichen Designs. Aber wie es schon in jenen profanen und kirchlichen Liturgien geschieht, wird auch dieses neue, vermeintlich poietisch-technisch-informatische Phänomen von den Strategien der Macht eingefangen, kontrolliert, gelenkt und ausgerichtet. Dergestalt, dass all diese schöpferischen Mächte im *Widerstandsakt* der Kunst zuletzt deaktiviert sein wollen, während so alle gestalterischen Mittel paradigmatisch für einen neuen, möglichen, anarchischen Gebrauch wieder frei werden. Das heißt, die anarchischen Kunstmittel können sich allein aus dem gegenimperativen Kunstwiderstand speisen und meinen zuletzt die Freiheit von Herrschaft insgesamt. Jedes genuine Kunstwerk versucht daher zuletzt in sich selbst die fremd bestimmten Hemmnisse und Dispositive der Macht unwirksam zu machen, sie in sich selber ganz „konsumistisch" (womit wir einen neuen Sinn von Konsum haben) zu verbrauchen, damit die Kunstmittel einmal auch heilend (der Doppelsinn des Mittels als *pharmakon*) auf den unverfügbaren Menschheitskörper einwirken können.

Kunstresistenz meint somit, den anarchischen Widerstand *in* und *gegen* die Macht der imperativen Kunstmaschinen organisieren: die selbst verschuldeten negativen Hemmnisse der Emanzipation, die perversen Formen der Unterdrückung und Ausbeutung des Menschen durch den Menschen. Der schöpferische Akt als *Widerstandsakt* bedeutet: die Richtung der Kunstmittel ändern, all ihre Möglichkeiten zuletzt im Widerstand *unwirksam* machen. Dergestalt, dass im anarchischen Widerstand schließlich die *ausgediente* Kunst (im öffentlichen und privaten Raum) nun als gereinigtes Mittel in den Dienst des humanen Kerns als *Menschheits-Idee* eintritt – eine Idee, die freilich nicht den „unendlichen Progress" (Kant) als den Imperativ des Wollens und Könnens meint. Wirklich *aktuell*

und *zeitgenössisch* wird also Kunst erst da, wo sie in ihrem archischen Charakter ganz ausgedient hat, um in ihren paradigmatischen Lebensformen anarchisch (ohne Herrschaft) *das* zu leben, was in der bloßen poietisch-instrumentellen Intelligenz des Menschen und seinen verzerrten Affekten ungelebt bleibt. Hier entscheidet sich, ob sie als ein humanes Paradigma dazu beitragen kann, dass diese Lebensformen einmal menschlich werden oder aber als fälschende und desintegrierende Mächte nicht menschlich bleiben beziehungsweise wieder werden.

Kunst als politischer Widerstand 5

Der Inbegriff des *Widerstands* müsste heute in der politischen Kunst[1] radikal und neu überdacht werden, und zwar noch jenseits eines pseudokritischen ,ästhetischen Atheismus', der *gegen den Aufmerksamkeitsfang* des nihilistischen Waren- und Bildkults der kapitalistischen Gesellschaft mit einem *Gegen-Aufmerksamkeitsfang* reagiert. Eine scheinbar nonkonformistische Kunst, die in politischen Aktionsformen und Diskursen eindringt und so eine Mischung aus Kunst, Event und Demonstration sein will. Denn auch der *nonkonformistische Gegen-Aufmerksamkeitsfang,* der ästhetisch angeblich gegen den nihilistischen Bildgott des Kapitals angeht, steht eben immer noch im Dienst der alten archischen (mythotheologischen), imperativen Mächte, die er gerade durch die nonkonformistischen Pseudoaktionen weiter vorantreibt. Damit endet der Kampf gegen einen Gegner (der nihilistische Waren- und Bildkult der kapitalistischen Gesellschaft), dessen imperativ-archischer Charakter einem unbekannt bleibt, nicht nur damit, dass man sich mit ihm identifiziert, vielmehr auch dessen notwendiges, nonkonformistisches Element in der Aufmerksamkeitsmaschine zu sein.[2] Denn wenn man die Kategorie des *Widerstands* (ästhetische Gegenaktionen und Gegenbilder) kritisch von außen

[1]Eine politische Kunst, die freilich in ihrem Anspruch noch weiter gehen müsste als die Ästhetik Rancières, der versucht das „Regime der Erfahrung" (Rancière 2016) als Revision des kunstgeschichtlichen und modernen Denkens zu fassen, wobei er die *Störung* als eine epochale, historische Ausnahme denkt, die aber in dieser Form immer noch im Dienst der alten imperativen Mächte *(archē)* steht.

[2]„Würde sich der Nonkonformismus der 68er heute ,selbstkritisch' beschreiben, so käme man wohl zu dem verblüffenden Resultat: Konformismus tarnte sich als sein Gegenteil – nämlich als Kritik" (Bolz 1999, S. 23). Diese Diagnose stimmt aber nur dann, wenn die Struktur des Gegners einem unbekannt bleibt.

© Springer Fachmedien Wiesbaden GmbH 2018
S. Arabatzis, *Kunsttheorie,* essentials,
DOI 10.1007/978-3-658-19589-2_5

betrachtet, dann muss man heute zugeben, dass dieser ein wichtiger immanenter Teil des Konsums und des spektakulären „Ausstellungswerts" ist und damit keineswegs eine prinzipielle Opposition bildet. Er ist der glorreiche Brennstoff, den die globale Konsum- und Ausstellungsmaschine (samt den Regional- und Nationalmaschinen) täglich braucht, damit sie überhaupt funktionieren kann. Als ästhetische Bremsmöglichkeit bildet sie nämlich nur die andere Seite zur kapitalistischen Konsum- und Ausstellungswirklichkeit und nicht unbedingt ein Gegenprinzip. So haben auch die kritischen Aktionsgruppen (wie sie alle heißen mögen; Greenpeace, NGOs, No-Logo-Kampagne, aktivistische Symbolhandlungen, zweitbeste Sensationen, Gegen-Aufmerksamkeitsfang, kritisches Denken und Handeln etc.) der letzten 50 Jahre jedenfalls eines gezeigt: Durch ihr angebliches Bremsen haben sie nicht etwa die Kapitalmaschine verlangsamt oder gar gestoppt, vielmehr mit ihrem „Gegenfeuer" die Welt ganz in Brand gesteckt, wo nun das apophantische und nicht-apophantische Element eine unheilvolle Einheit bilden. Es geht hier nicht darum das individuelle oder kollektive Bremsverhalten zu kritisieren; zu kritisieren ist nur, dass es sich in seinem Pseudowiderstand von den beiden imperativen Mächte der Kapitale und A-Kapitale einfangen lässt. Es scheint also so zu sein, dass noch dieses „Gegenfeuer" eine kryptische Macht entfaltet, die zwar bremst, aber eben verkehrt, nämlich um das Ende der beiden imperative Mächte zu verhindern. Eine unheimliche Dialektik der Macht, die die kritische Energie dazu benutzt, um sich noch weiter zu beschleunigen. Die Fernziel-Struktur der Utopie wird nämlich in die historischimmanente Nahziel-Struktur des pseudokritischen Widerstands aufgelöst, sodass die Utopie gerade in den „nächsten Schritten" beschlagnahmt und neutralisiert wird. Denn das Kennzeichen der beiden Dispositive ist ja, dass sie in der stetigen Verbesserung der menschlichen Natur immer zugleich die Vorstellung des Richtigen mitliefern. Das heißt, die Optimalwelt muss die Bestimmung haben, *mit der Zeit* immer noch besser werden zu können, obwohl eben dies widerspruchsfrei nur sein kann, wenn der Verbesserungsprozess zugleich das Absolute in seinem unendlichen Aufschub enthält. Die metaphysischen, anökonomischen, heterogenen Kategorien sind somit in die immanente Ordnung der bipolaren Kapitalmachine selbst eingeschrieben und nehmen darin *eine metaphysische Würde* an. Die endlose Verschiebung beschreibt daher nicht den anarchischen Zustand der Freiheit, wie auch Žižek fälschlich behauptet, vielmehr ist sie Teil der archischen Bewegung selbst: Die andauernde Verzögerung, die den vollen Zugang zum Ding verhindet, ist bereits das richtige Ding selbst, in seiner stetigen Verbesserung. Oder: die Verzögerung *ist* die Parusie, nach der wir alle im neoliberalen Kosmos ständig streben. Der Kapitalismus hat sich als sehr zäh erwiesen, wenn es darum geht, seine Kritik zu antizipieren und in sich

aufzunehmen. Was wirklich *ist* und was ästhetisch möglich und poietisch „wahrscheinlich" (Aristoteles) *sein könnte* ist nämlich im Lauf der wissenschaftlich-technisch-informatischen und ästhetischen Kapitalmaschine selbst eingeschrieben. Das ontisch Daseiende wird zwar zur Kraft[3], zur Potenz, die aufs Absolute hintreibt, aber dies meint eben nur die verkehrte Richtung, die Kant einmal als „Umkehrung des Endzwecks der Schöpfung selbst"[4] nannte, wie sie einmal auch faschistisch als „Können" daher kam.

„Ob jemand", mit diesen Worten eröffnete Adolf Hitler im Juni 1937 die ‚Große Deutsche Kunst', „ein starkes Wollen hat oder ein inneres Erleben, das mag er durch sein Werk und nicht durch schwatzhafte Worte beweisen. Überhaupt interessiert uns alle viel weniger das sogenannte Wollen als das Können" (Zit. nach: Hein 1992, S. 270). „Worte" hier gegen „Können" dort, wobei in der

[3]Vgl. Menke 2013. Menke versucht die Kunst von der Kraft her ontologisch als ein besonderes Sein (das Sein des Lebendigen) zu begreifen. Während Goethe noch im *Faust I* die drei Imperative „Im Anfang war das Wort!", „Im Anfang war der Sinn", „Im Anfang war die Kraft!" zuletzt zugunsten „Im Anfang war die Tat!" verabschiedet, ist Menke beim Vorletzten der Kraft hängen geblieben. Er liest dann diese Kraft als eine Unbestimmtheit, die aller menschlichen Praxis zugrunde liegt, sodass dieses Sein durch Kunst erfahrbar wird – ähnlich Danto, der allerdings die Kunstwerke auf Bedeutsames im Rahmen einer Lebensform hin untersucht und, ähnlich Hegel, sie in historisch-kulturelle Kontexte stellt. Menkes Kunst-Kraft führt hingegen jenseits der menschlichen Praxis, in eine Metaphysik des Lebens. Kunst leistet eine Unterbrechung von Praxis im Namen einer sonstigen Praxis. Was aber ontologisch auf ein sonstiges Können zurückgeführt wird steht in Wahrheit im Dienst der Imperative. Insofern bedarf es hier keiner Ontologie des Kunstwerks, sondern einer Ontologie der Praxis, in der die Kraft und die Kunstwerke stehen: Kunst als eine Praxis der Freiheit ist darin immer zugleich einer der Unfreiheit, weil auch sie den Imperativen unterworfen ist.

[4]„Denn für die Allgewalt der Natur, oder vielmehr ihrer uns unerreichbaren obersten Ursache, ist der Mensch wiederum nur eine Kleinigkeit. Daß ihn aber auch die Herrscher von seiner eigenen Gattung dafür nehmen, und als eine solche behandeln, indem sie ihn teils tierisch, als bloßes Werkzeug ihrer Absichten, belasten, teils in ihren Streitigkeiten gegen einander aufstellen, um sie schlachten zu lassen – das ist keine Kleinigkeit, sondern Umkehrung des *Endzwecks* der Schöpfung selbst" (Kant 1970, S. 362). Was aber, wenn Herrschaft nicht nur die politischen Umschwünge der jeweiligen Staatsformen meint, sondern ein ökonomisch-theologisches Dispositiv des planetarischen Schöpfers darstellt, wo eine vormals himmlische Monarchie nur auf die Erde versetzt wurde, während die mythische Polyarchie der neuzeitlichen Nationalstaaten den Rahmen dafür bildet? Dann behandelt der universelle Schöpfer nicht nur sich selbst als eine Kleinigkeit (Subjektivierung als Desubjektivierung), vielmehr haben wir es hier mit einer „Umkehrung des Endzwecks der Schöpfung" selbst zu tun, wo der Mensch zu einem Grenzwert der göttlichen Herrlichkeitsdispositive geworden ist.

Geste der faschistischen Totalisierung in Wirklichkeit beide verheerend in Aktion sind. Denn die Kraft des Mythos und der Religion ist durch eine ursprüngliche Narrativierung/Symbolisierung und Imperativierung aller Medien (als Worte, Sprache, Denken, Tun, Wollen, Handeln oder Können) charakterisiert; das gewaltsame Überstülpen der mythischen, metaphysichen, theologischen und transzendentalen Koordinaten einer Welt über Mensch und Ding. Eine „Umkehrung der Schöpfung", die nicht nur als Logos, Wissen, Zahl oder Argument, sondern ebenso als „Können" oder als „Wille zur Kunst"[5] daherkommt. Die Utopie, auf die einmal die Autonomie der Kunst setzte (Adorno) scheint jedenfalls gegen ihren eigenen Sinn zu laufen, und zwar exponentiell, womit sie in eine *diabolē* (Verkehrung) verwickelt ist. Als schöpferische Möglichkeit ist sie nämlich vom Topos der Kapitale und A-Kapitale beschlagnahmt worden. Aber auch so, dass die logisch-alogische Kapitalmaschine in der Verkehrung jener utopisch-schöpferischen Idee eine *katachontische Funktion* (aufhaltende) ausübt. Zwei komplementäre imperative Mächte (mythisch-theologische), die heute eine Vorstellung davon haben, wie kontrollierte, gelenkte und digital überwachte Bewegungen im grenzenlosen Raum des planetarischen Demiurgen, oder im begrenzten Raum der Kulturen auszusehen haben. Es ist ihre eigene, imperative Steuermannskunst, die heute alle Subjektivierung auf Desubjektivierung umschaltet. Damit werden auch die zwei Figuren des alten eschatologischen Konflikts auf der erhöhten historischen Stufenleiter des planetarischen Schöpfers wieder lesbar: Der Mensch der Gesetzlosigkeit *(ho anthropos tes anomias; 2.Thess. 2, 6–8)* und der Mensch der Abwesenheit vom Gesetz, also „derjenige, der aufhält" *(ho katechon)*. Die Kapitale als Verabsolutierung ihres schöpferischen Mediums (des ästhetischen, ökonomischen, technischen, wissenschaftlichen) ist nämlich der wirkliche, real existierende Gott dieser Welt, der seinerseits von den neomythischen Nationalgöttern polyarchisch umrahmt wird – insofern war Carl Schmitts Identifizierung des

[5]Ein Wille zur Kunst, der sich vormals mit der politischen Macht solidarisierte: „Es ging jetzt nicht mehr um die kollektive Erlösung, sondern um das ewige Drama individueller Existenz. Der politische Totalitarismus hatte den Künstlerwillen zur Macht amputiert. (…) Den Willen zur Macht schien es nie gegeben zu haben. Er hatte sich unmerklich gewandelt in den Willen zur Kunst." Ebenso transformierte den philosophische Logos, der, wie bei Heidegger, von der politischen Utopie zu einer hermeneutischen Kunsterfahrung wurde: „Ein Prophet der Bewegung wurde zum Ästheten der Nachkriegskunst" (Wyss 1996, S. 244). In der Tat, Kunst und Philosophie der Moderne waren nicht nur Opfer, sondern auch Täter, aber diese Figur von „Täter und Opfer" lässt sich weder in individuell und kollektiv entdialektisieren, noch beschränkt sie sich auf den Faschismus, vielmehr weist sie auf archaische, individuelle wie kollektive Zwangszusammenhänge von Kunst und Philosophie hin.

Diktators mit Gott eine mythologisch-polyarchische Figur (ebenso der frühe Heidegger, sofern er von den alten archischen Anfängen oder von „Göttern" spricht, statt von Gott in der Einzahl), während das theologisch-monarchische Erbe auf den Kultgegenstand und „Ausstellungswert" des globalen Unwelt-Schöpfers überging. Eine Ontologie, die nicht, wie Heidegger meint, „die Sorge um sich", vielmehr die individuelle und kollektive *Selbstentsorgung* kunstvoll betreibt – damit wird auch die Ethik als moderne Form der Selbstpraktik mit den antiken Formen der Selbstsorge zusammengeführt.

Derjenige, der hier *aufhält,* ist dann nämlich die Vormacht des Allgemeinen (die beiden imperativen Mächte aus Kapitale und A-Kapitale). Während auf der anderen, produktiv-kreativen Seite der *„Mensch der Geseztlosigkeit"* jene *instrumentell-poietische Intelligenz des universellen Unwelt-Schöpfers* ist, der in seinen kleinen Differenzen die eigene *Desubjektivierung* betreibt – insofern gibt es hier keinen Abgrund zwischen „schöpfen" und „designen", wie Bruno Latour neulich unterstellt, weil die instrumentell-poietische Intelligenz jenes göttliche Wirken im Design säkularisiert hat, oder, aristotelisch ausgedrückt, in der bloßen *dynamis* (die Potenz in den Akt überzugehen) aufgelöst. Für das kreative Prinzip heißt dies aber auch: Das Design oder das Schöpferische sind nicht *nur* der Triumph der Potenz immer wieder *redesignen, abheften* oder *konservieren* zu können, vielmehr auch die „Potenz nicht zu sein" *(adynamia).* Es ist der Widerstand des Nicht-Schöpferischen im Schöpferischen selbst, da es vermag sein aktives Design (als *dynamis,* als Potenz zu sein) im *Widerstand* in die Nicht-Aktivität zu versetzen, damit zugleich auf ein anderes hin neu ausrichten. Eine paradoxe Untätigkeit, wo auch der paradoxe Ort der *theoria* ist. Denn die Theorie ist nicht nur die konzeptuelle Grundlage von Praxis und erklärt, warum eine sich selbstvergessene Praxis letztendlich scheitern muss. Vielmehr ist sie selbst auch eine Art von Praxis und erklärt gleichzeitig auch, warum ihre eigene theoretische Praxis (die Arbeit des Begriffs oder der Sprache) ebenso zum Scheitern verurteilt ist; alle Theorie ist selbst mit einer ursprünglichen Gewalt kontaminiert, ohne in diesen transzendentalen Koordinaten aufgehen. Deswegen müssen hier alle Fiktionen des logischen und ästhetischen Pseudowiderstands (auch in seiner politischen Inszenierung) aufgelöst werden, die in der ökonomisch-theologischen und mythischen Maschine immer wieder Schiffbruch erleiden. Ist aber der fiktive Pseudowiderstand als eine nonkonformistische Differenz mit der konformistischen Norm der Kapitale zusammenfallen, dann ist auch derjenige Ort markiert, indem wir heute alle in der bipolaren, schöpferischen Maschine der Kapitale und A-Kapitale *wirklich leben.* In dieser indifferenten Mitte, wo Rationalität (Wissenschaft, Technologie, Wahrheit, Gericht, Argument) und Irrationalität (Kunst, Literatur, Musik,

Gerücht, Aufmerksamkeit) sich verschränken, verschwindet schließlich die ästhetische *Fiktion* eines pseudokritischen Widerstands. Ebenso die Fiktion eines lokalen Widerstands, wo die „raumvernichtende kapitalistische Religion" nur abstrakt negiert wird, um sogleich, asymmetrisch, den regionalen Raum oder den eigenen Vorgarten „lokalegoistisch" (Sloterdijk 2005, S. 411) zu besetzen. Nein, Kapitale und A-Kapitale beschreiben die *indifferente Mitte* des universellen Kunstwerks, den konkreten Ort, wo heute ein „Krieg im eigenen Haus" stattfindet. In dieser Mitte der bipolaren Maschine gibt es dann nur noch eine Zone der archischen Mächte, ohne jeden aufklärerischen, liberalen, kulturellen, menschenrechtlichen, humanistischen, progressiv-fortschrittlichen, kritischen oder ästhetischen Deckmantel; diejenigen, die bedenkenlos den Gehalt der Kunst in den Aktionismus von Symbolhandlungen[6] aufgehen lassen und sich lieber hinter der heuchlerischen Maske eines kritischen Bürgers verbergen möchten. Damit bilden sie nur die zwei Seiten desselben *apophantischen und nicht-apophantischen Dispositivs.* In dieser indifferenten *stasis*-Mitte der Kunst (Alogos) und Philosophie (Logos) tritt nun *der universelle Bürgerkrieg, die Welt in der wir heute alle im Haus der Kapitale und A-Kapitale leben.*[7] Ein *stasis-Punkt* der Kunst, der dann sogar rechte wie linke Positionen identisch werden lässt, weil sie das „Kunstwerk" des universellen Unwelt-Schöpfers nicht ganz in den Blick nehmen – so etwa wenn Žižek in Zusammenhang mit der Flüchtlingskrise sagt: „Fakt ist: Chaos herrscht, und die Menschen fliehen. Sie drängen hinein in die bessere Hälfte der Welt, die mein Freund Peter Sloterdijk unter Berufung auf Dostojewski einst treffend den ‚Kristallpalast' nannte: hier die Kuppel, dort das Chaos. Wir sollten dafür sorgen,

[6]So einmal die naive Vorstellung: „Der Griff nach der Notbremse, den die Kunst einst spektakulär vollzog, elementarisiert sich hier zu lauter kleinen alltäglichen Notwehrhandlungen. (…) Etwas so Läppisches wie die Entscheidung, ob man sich Hintergrundmusik im Restaurant gefallen läßt oder nicht, kann plötzlich zur Prinzipienfrage, zum Probierstein von Zivilcourage werden" (Türcke 2002, S. 311).

[7]Man muss, so Derrida, „wachsam darauf achten, daß keine vereinheitlichende Hegemonie (keine Kapitale) wieder entsteht, so darf man doch auch umgekehrt die Grenzen, das heißt die Ränder und die Randgebiete, nicht vervielfachen. (…) Die Verantwortung scheint heute darauf hinauszulaufen, daß man auf keinen der beiden widersprüchlichen Imperative verzichtet." Er meint hier „das Bündnis zwischen der Kapitale und der A-Kapitale, dem anderen der Hauptstadt" (Derrida 1992, S. 35). Mit seinem Imperativ: ‚Interpretiert!, Dekonstruiert!' bestätigt er aber nur den Lauf der bipolaren Maschine, so dass noch das Geschenk der „Gabe" zuletzt in Gift, in eine vergiftete, unheilvolle Gabe verwandelt.

dass nicht im Innern plötzlich bürgerkriegsähnliche Zustände herrschen" (Žižek im Gespräch „Liberal? Gott bewahre!", 30.01.2016). Chaos und Bürgerkrieg werden hier dualistisch außerhalb des schönen, westlichen „Kristallpalastes" gesehen, während sie in Wahrheit im Innersten der globalen und nationalen Kuppel (das planetarischen Kunstwerk) selbst herrschen. Es ist der Bürgerkrieg im eigenen Haus *(oikeios polemos)*, der im Widerstand der Kunst in der Kuppel selbst ausgestellt wird, um darin zugleich das Paradigma der Versöhnung zu sein.

Die Nicht-Nützlichkeit der Kunst als neuer Gebrauch

Wenn es zutrifft, dass heute der planetarische Unwelt-Schöpfer in seinen Dispositiven gefangen ist, also darin per Definition enteignet worden ist, dann *dient* er mit allen seinen Kräften den monotheistischen und polytheistischen Mächten. Alle Handlungen des sozialen Gesamtakteurs sowie alle redesignten Dinge sind immer zugleich das Resultat von verdeckt arbeitenden Befehlsmaschinen. Imperative, die dann alle Kunst und allen Gebrauch der Dinge konfiszieren, außer Kraft setzen. Wie wäre aber eine Gegenstrategie möglich?

Giorgio Agamben plädiert hier für eine Profanierung der in der „kapitalistischen Religion" eingefangenen und darin heilig-abgesonderten Dinge: „Die Frage der Profanierung der Dispositive – das heißt des Verfahrens, mittels dessen das, was in ihnen eingefangen und (von den Lebewesen) abgesondert wurde, dem allgemeinen Gebrauch zurückgegeben wird – ist deshalb umso dringlicher" (Agamben 2008, S. 41) Aber, so fragt hier Žižek zu Recht,

> was ist, wenn es einen solchen ‚allgemeinen Gebrauch' vor den Dispositiven gar nicht gibt? Was, wenn die ursprüngliche Funktion der Dispositive genau darin besteht, den ‚allgemeinen Gebrauch' zu organisieren und zu verwalten? (…). Wenn die grundlegende Bewegung, mit der ein symbolisches Universum etabliert wird, die leere Geste ist, wie wird dann eine Geste leer? Wie wird ihr Inhalt neutralisiert? Die Antwort lautet durch Wiederholung (…). Insofern bleibt die Profanierung im Bereich der Nicht-Nützlichkeit, sie stellt lediglich eine ‚pervertierte' Nicht-Nützlichkeit dar. (…) Wenn man die Profanierung als Geste der Extraktion aus dem eigentlichen lebensweltlichen Kontext und Gebrauch begreift, muss man dann nicht auch sagen, dass eine solche Extraktion *geradezu die Definition der Sakralisierung* ist? (Žižek 2014, S. 1339 ff.).

Wir haben es hier in der Tat mit dem Problem des Nützlichen (Utilitarismus, Design, Konsum, Massenkultur, kommerzieller Erfolg, Mittel, Ökonomie, Soziologie etc.)

© Springer Fachmedien Wiesbaden GmbH 2018
S. Arabatzis, *Kunsttheorie,* essentials,
DOI 10.1007/978-3-658-19589-2_6

und des Nicht-Nützlichen zu tun (Kunst: Unbestimmtheit; Unterbrechung alltäglicher Praxis; unbewusster, spielerischer, enthusiastischer Zustand; Können des Nichtkönnens; Praxis der Freiheit). Wenn es aber keine Ontologie des autonomen Kunstwerks mehr gibt, sondern nur noch eine Ontologie der ontisch-ontologischen Praxis, in der die Kunst steht – da ja auch Kunst eine soziale Praxis ist; „Jeder Mensch ist ein Künstler" (Beuys); „Jeder Mensch ist ein Computerkünstler" (Flusser) –, wie ist dann diese Nicht-Nützlichkeit (Kunst) von der konsumistischen Nützlichkeit (Design, Ausstellungswert) zu unterscheiden? Denn die konsumistische Nützlichkeit kontaminiert immer auch die Nicht-Nützlichkeit der Kunst, weil es einfach kein Außen der Kunst mehr gibt. Agambens antiutilitaristisches Beispiel ist hier das Spiel der Kinder:

> Der Gebrauch, dem das Heilige zurückgegeben wird, ist ein besonderer Gebrauch, der nicht mit dem utilitaristischen Konsum zusammenfällt. (…) Die Kinder verwandeln, wenn sie mit irgendwelchem Gerümpel spielen, das ihnen unter die Finger gekommen ist, in Spielzeug auch, was der Sphäre der Wirtschaft, des Krieges, des Rechts und der anderen Aktivitäten angehört, die wir ernsthaft zu betrachten gewohnt sind. Ein Auto, eine Schußwaffe, ein juristischer Vertrag verwandeln sich mit einem Schlag in ein Spielzeug. Gemeinsam ist diesen Fällen und der Profanierung des Heiligen der Übergang von einer *religio,* die schon als falsch und unterdrückend empfunden wird, zur Nachlässigkeit als *wahrer religio* (Agamben 2005, S. 73).

Das Problem ist hier nur, dass das antiutilitaristische Spiel der Kinder ebenso im utilitaristischen Spiel der Erwachsenen anwesend ist (wie heute im Sport oder in der Freizeit) und umgekehrt. Jedenfalls ist im Spiel ein Element vorhanden, das offenbar in seiner „spielerischen Natur" deaktiviert sein will:

> Auch in der Natur gibt es Profanierungen. Die Katze, die mit einem Wollknäuel spielt wie mit einer Maus (…), gebraucht die Verhaltensweisen des Beutemachens (…) im vollen Bewusstsein ihrer Leere. Diese sind nicht ausgelöscht, sondern dank der Verwendung des Knäuels anstelle der Maus (oder des Spielzeugs anstelle des Kultgegenstands) entschärft und dadurch offen für einen neuen, möglichen Gebrauch (Agamben 2005, S. 83 f.).

Hier liegt also nicht nur eine Differenz zwischen Ernst (Erwachsener) und Spiel (Kinder), sondern auch eine zwischen Spiel und Spiel (Spiel mit der Maus und Spiel mit dem Wollknäuel). Man kann aber diese Urszene auch visuell betrachten und das Spiel der Katze ebenso in die Passivität zurückstellen, sodass nun der Blick der Katze eine undurchdringliche Qualität des Menschlichen verkörpert:

> Derrida beginnt seine Erkundung dieser obskuren ‚Grauzone' mit einem Bericht über eine Art Urszene: Nach dem Aufwachen geht er nackt ins Bad, wohin ihm

seine Katze folgt; dann kommt der peinliche Moment: Er steht vor der Katze, die seinen nackten Körper betrachtet. Außerstande, diese Situation zu ertragen, wickelt er sich ein Handtuch um die Hüfte, jagt die Katze hinaus und geht duschen. Der Blick der Katze steht für den Blick des Anderen – gerade weil es kein menschlicher Blick ist, ist es umso mehr der des Anderen in seiner ganzen abgrundhaften Undurchdringlichkeit. (…). Ich erinnere mich an das Foto einer Katze nach einem Laborexperiment in einer Zentrifuge; ihre Knochen waren zur Hälfte gebrochen, sie hatte ihr halbes Fell verloren und ihre Augen starrten hilflos in die Kamera – das ist der Blick des Anderen, der nicht nur von Philosophen, sondern von den Menschen ‚als solchen' verleugnet wird (Žižek 2014, S. 564 f.).

Genau dies ist aber der paradoxe Ort, wo die humanistischen Werte (Wissenschaft, Kultur, Philosophie, Technologie, Menschenrechte, Toleranz, Demokratie) gegen sich selbst kehren und eine *Verkörperung im Tier* erfahren, ohne dass hier der Mensch einfach ins Tierische, in die „Vertiertheit" (Adorno) oder in die „Verwolfung" (Agamben) umschlägt – das ist dann auch die Stelle, wo die Humanisten (Habermas) und Antihumanisten (Sloterdijk) sich treffen und die unabänderlichen Tatsachen (Habermas) zu den umstrittenen Sachen des Designs (Sloterdijk) werden; dass Logos, Wissenschaft, Vernunft und Technik als etwas anderes beschrieben werden können, nämlich mit Metapher, Poiesis, Affekt, Rausch oder Erzählungen kontaminiert, denn als bloße langweilige Träger von unbestreitbaren Sicherheiten und Notwendigkeiten. So lässt sich heute die gestalterische Tötungsmaschine des universellen Unwelt-Schöpfers nicht mehr mit der Katze als Tötungsmaschine (Spiel mit der Maus) vergleichen, da hier ein enormes Gefälle der Macht vorliegt – ohne dass dies das technologische Gefälle eines Günther Anders sein muss (der Mensch als Macher wird durch das von ihm Gemachte derart überholt, dass er sich davor schämt und beginnt, sich seinen eigenen Erzeugnissen anzugleichen); in Wirklichkeit befinden sich beide auf derselben erhöhten historischen Stufenleiter, sodass seine technisch-gemachte Fiktion immer schon die Fiktion des Machers entspricht. Tier und Mensch bilden nicht nur die eine Figur der Tötungsmaschine (das Spiel der Katze mit der Maus und die Katze im menschlichen Laborexperiment), vielmehr ist die Zurichtungsmaschine der voll entwickelten, instrumentell-poietischen Intelligenz auch eine von ganz anderer Qualität: Die Menschen haben ihre unmittelbaren Vorgänger nicht nur überholt, sondern schon so sehr an Macht überboten, dass die zoologische Macht inzwischen als verschwindend erscheint. Also, abgesehen davon, dass wir es im neuen globalkapitalistischen Kultus nicht nur mit dem Ernst (Erwachsener, Konsum, Kultgegenstand) und dem Spiel (Kinder, Kunst, Freiheit) zu tun haben, sondern ebenso mit zwei Sorten von Spiel (die Katze, die mit dem Wollknäuel spielt wie mit einer Maus), reicht die zoologische Metapher (auch als „Verwolfung" des Menschen bezeichnet) kaum hin, um die neue Durchschlagskraft der

instrumentell-poietischen Intelligenz zu begreifen; Atombombe, weltweiter Verkehr, ökonomische Spekulation, ökologische Vernichtung und technologisch-wissenschaftlich-militärische Zerstörungsmacht lassen sich eben kaum mehr mit der Macht der Tiere vergleichen.

Deswegen kann eine Kryptotheologie, die nur mit zwei Polen arbeitet (geheiligte Schöpfung hier und Untätigkeit, Einstellung jeglicher Arbeit am siebten Tag; 1. Mose 2, 2.3; 2 dort) der Sache nicht ganz gerecht werden – wobei hier die eine *religio* (die befolgte) gegen die andere *religio* (die gespielte) ausgespielt wird. Auch bleibt diese doppelte *religio* deswegen problematisch genug, weil die eine *religio* immer schon dabei ist in die Sphäre der anderen *religio* hinüberzutreten. Wenn, nach Agamben, das Ergebnis der grundlegenden, ökonomisch-theologischen Bewegung die leere Geste ist (die reine Form der Absonderung, der Leerlauf, die eigene Leere, das eigene Nichts), wie wird dann eine Geste (nun im positiven Sinn des neuen Gebrauchs) leer? Wie erhält diese ‚negative Nichtaktivität' wieder den Charakter einer ‚positiven Nichtaktivität'? Es tauchen hier nämlich dieselben Probleme auf, die einmal mit der christlichen Auferstehung verbunden waren: So real dort der Leidende am Karfreitag erschien, so irreal erschien der Auferstandene am Ostersonntag. Das Äußerste an Entleerung (*kenosis;* die Untätigkeit als Einstellung jeglicher Arbeit) ist somit nicht schon der Name für den untätigen Kern des Humanen (Sabbat; die Einstellung jeglicher Arbeit am siebten Tag). Vielmehr meint hier die paradoxe Untätigkeit das fehlende „dialektische Glied", das als Dekontamination der Arbeitssphäre (Werktag) erst überhaupt die Fülle *(plerosis)* als den wahrhaft humanen Kern des Realen wieder ermöglicht – ohne dass der humane Kern wieder gespenstisch werden muss. Untätigkeit und Ausruhen *(anapausis)* meinen also den Wendepunkt in der Praxis selbst, die in der Untätigkeit eine Reinigung (nicht Reinheit) erfahren, damit auch ihre Richtung ändern und in ein anderes Gravitationsfeld eintreten, um so der uneinholbaren Idee eines wahrhaft Humanen zu dienen.

Die theologische Metapher, welche die Macht der kapitalistischen Religion denunziert, ist dann bei Agamben nicht nur etwas zu statisch konstruiert, vielmehr übersieht sie zuletzt auch die komplementäre Figur des Mythos, die ja jene Kapitale einen polyarchischen Rahmen verleiht. Die duale Figur Agambens greift daher etwas zu kurz, auch wenn er immer wieder auf die Deaktivierung der technisch-ontologischen (ökonomisch-theologischen) Tötungsmaschine hinweist, wobei hier *falsche religio* und *wahre religio* sich gegenseitig abwechseln. Dennoch, bei aller ontologischen Vorsicht, die versucht die *falsche religio* von der *wahren religio* zu unterscheiden, es besteht immer die Gefahr, dass der Gegensatz zwischen dem *Säkular-Alltäglich-Nützlichen* (die befolgte Religion: Konsum, Design, Kultur, Zurschaustellung, Schusswaffe, falsches Spiel) und

dem *neuen, profanierten Nützlichen* (richtiges Spiel als neuer, möglicher allge-
meiner Gebrauch; vom utilitaristisch Nützlichen aus gesehen ist dies freilich das
Nicht-Nützliche) in sich selbst kollabiert und damit morsch wird. Ein morscher
Gegenstand, der, wie in den simulierten Ready-mades von Fischli und Weiss, die
Grenze zwischen Kunst und Realität, künstlich Hergestelltem und „echten" Din-
gen aufhebt: „Das Polyurethan, das die Künstler benutzen, ist lediglich die mate-
rialisierte Metapher dieses Nichts. (...). Jede praktische, alltägliche Funktionalität
verschwindet, und das entsprechende Ding ist nur als Anschauungsgegenstand
zu gebrauchen" (Groys 1997, S. 132 ff.). Das trifft aber ebenso das antiutili-
taristische Element der Dinge, das durch die Verwandlung des „Kunstwerks im
Zeitalter seiner technischen Reproduzierbarkeit" (Benjamin) nun als „Ausstel-
lungswert" zwischen Gebrauchswert und Tauschwert (der alte Marxsche Gegen-
satz) geschoben und damit mit dem utilitaristischen Element verschränkt ist. Das
heißt, alle Gegenstände sind in der weltweit gewordenen Polis in der Sphäre des
Ausstellungswerts oder der Medienspektakel abgesondert, um sie leer um sich
selbst drehen zu lassen, sie in den Leerlauf zu versetzen. Die Vorrichtungen des
kapitalistischen Kultus haben also letztlich den Zweck, den Gebrauch der Dinge
im Kontext einer neoliberalen Performancekultur zu neutralisieren und so zu
verhindern, dass hier die Möglichkeit eines neuen Gebrauchs und einer neuen
Erfahrung des Mediums sich auftut. Auch die antiutilitaristisch-metaphysisch-
unbestimmte Gebrauchssphäre (Spiel, Kind, unbestimmte Kunst) markiert dann
eine Zone der Ununterscheidbarkeit, wo sie immer schon dabei ist in die utilitaris-
tisch-bestimmte Konsum- und Ausstellungssphäre des Kultgegenstandes zu wech-
seln, während die utilitaristische Konsum- und Ausstellungssphäre umgekehrt in
die befreite Spielsphäre des neuen Gebrauchs immer schon hinübertritt.

Hier hilft dann auch nicht mehr Žižeks lacanianische Auskunft, wonach wir
es bei diesem Gebrauch mit einer Verzerrung des „Mehr-Genießens" zu tun
haben, sodass dieses „Mehr" über den Kampf um Anerkennung bereits hin-
aus ist. „Menschliche Individuen", so Žižek, „sind gerade deshalb in Dispo-
sitiven (potenziell) gefangen, weil sie eben keine bloßen Lebewesen sind, weil
ihre Lebenssubstanz grundsätzlich entgleist oder verzerrt ist" (Žižek 2014,
S. 1342). Die Entgleisung der Lebenssubstanz ist aber gerade die Arbeit und das
Werk der Individuen selber, und damit auch ihre eigene Entgleisung, sodass in
diesem *individuellen Allgemeinen* bereits das Resultat der universellen Praxis
vorliegt. Žižek bemüht hingegen anachronistische, anthropologische und onto-
logische Metaphern, die das Problem des Dispositivs noch mehr verdunkeln als
erhellen: „es geht also um die Frage, was es bedeutet, einen Körper nicht nur zu
haben, sondern ein lebendiger (beziehungsweise in einem lebendigen) Körper
zu ‚sein'" (Žižek 2014, S. 1343). ‚Haben' und ‚sein' beschreiben aber in ihrem

indikativen Gestus nur die eine ontisch-ontologische Figur des planetarischen Unwelt-Schöpfers (Ist, Sein, Werden, Prozess: das Werden als Sein), der in seinen Aktionen immer zugleich seinen eigenen imperativen Mächten (Sollen) gehorcht. Eine Möglichkeit des „Körper-Seins", die als „Mehr-Genuss" gerade im „Körper-Haben" sich versteckt, sodass noch die „Gewalt des Denkens und der Dichtung" (Žižek) als eine *„sprachvernichtende"* (als anthropologische, ontologische oder göttliche Gewalt) nur jene alten, *„sprachsetzenden Gewalten"* der monotheistischen (Kapitale) und polytheistischen (A-Kapitale) Imperative bestätigt. Die revolutionär-ontologische, sprachvernichtende Differenz ist also Teil der komplementären Maschine selbst. Die endlose Verschiebung im historischen Prozess beschreibt daher nicht den anarchischen Zustand der „kommunistischen" Freiheit, wie Žižek meint. Vielmehr ist sie als minimale Differenz (im immanenten Prozess und als Möglichkeit der Transzendenz) Teil der archischen Bewegung selbst: Die andauernde Verzögerung, die den vollen Zugang zum Ding verhindert, ist bereits das richtige Ding selbst, in seiner stetigen Verbesserung. Oder: die Verzögerung *ist* die Parusie, nach der der universelle Unwelt-Schöpfer im neoliberalen Kosmos ständig strebt. Wir sehen hier also wie linke und rechte Positionen in der Ununterscheidbarkeit der rechten und linken Praxis (in der das schöpferische Wirken Gottes im universellen Unwelt-Schöpfer säkularisiert hat) sich überschneiden.

Positions- und Kursbestimmung für eine neue Kunst des Humanen

7

Alle schöpferischen, ökonomischen, politischen, technologischen und gestalterischen Bewegungen kommen also in der *stasis*-Mitte der Kunst (zwischen Kunst und Design, Kunst und Politik, Kunst und Kult) zum Stillstand, während dieser Ort *(chōra)* in der weltweiten Stadt *(polis)* zugleich den *universellen Bürgerkrieg bedeutet.* So markiert heute der *oikos* (das Haus, die Heimat, die Familie) einer global und national gestalteten Polis einerseits den Konflikt als den permanenten Ausnahmezustand. Andererseits aber den wirklichen *Widerstand* der Kunst als echten Widerstandsakt, gegen die Kunst des universellen *Un*welt-Schöpfers. Ein Widerstand, der zuletzt gegen die *katachontische Mitte* der beiden imperativen Mächte angeht und so das *wahrhaft an-archische (ohne Herrschaft) Haus einer mit sich und Umwelt versöhnten Menschheit* meint. Widerstand der Kunst hieße hier also, auch im Raum des Politischen die Differenz entdecken, sie im Innern des gemeinsamen Hauses retten, und damit das Gesetz des *oikos* (der Krieg im eigenen globalen und nationalen Haus) aufheben, außer Kraft setzen. Die bloße imperative *stasis*-Mitte des planetarischen Unwelt-Schöpfers bedeutet hingegen, exponentielles Wachstum des spektakulären Ausstellungswerts, der Kultgegenstände, die unendliche Verschuldung, Ver*un*dinglichung, Vernichtung und Vermüllung der Welt. Damit haben wir es in der *stasis*-Mitte der Kunst mit den menschlich-göttlichen Dispositiven zu tun. Dergestalt, dass wir heute die neuen Dispositive nicht einmal mehr mit der mythischen Metapher einer „ewigen Wiederkehr des Gleichen oder des Neuen" beschreiben können – seit nämlich das ökonomische, konsumistische und spektakuläre Paradigma die Fiktionen und Spekulationen rhizomatisch vervielfältigt und sie ins Unendliche gesteigert hat. Insofern sind diese Regressionen nicht einmal mehr mit der „Vertiertheit" Adornos, oder mit der „Verwolfung" Agambens zu beschreiben. Eben, weil dieses zivilisatorisch-kulturelle Umschlagen des Menschlichen ins Tierische den Tieren Gewalt antut, die gegenüber der Gewalt des Menschen inzwischen etwas

7

© Springer Fachmedien Wiesbaden GmbH 2018
S. Arabatzis, *Kunsttheorie*, essentials,
DOI 10.1007/978-3-658-19589-2_7

Harmloses darstellen und von einer Vernichtung des Globus oder der Idee der Menschheit als den Kern des Humanen nichts wissen.

Deswegen muss heute der Widerstand an der Vormacht des Allgemeinen (Kapitale und A-Kapitale) und an der Dialektik des Pseudowiderstands ansetzen, um sowohl die schöpferischen als auch die erhaltenden Mächte zu deaktivieren.[1] Die Schwarze Messe der Anhänger des globalkapitalistischen und neuheidnischen Kultes ist jedenfalls endgültig gelesen. Wenn aber heute die Idee der Menschheit vom universellen Unwelt-Schöpfer konfisziert und neutralisiert worden ist, dann heißt dies schon lange nicht, dass sie auch verschwunden ist. Vielmehr gilt es gerade durch die *Nicht-Nützlichkeit* der Kultgegenstände, der bloßen Zurschaustellung, Spekulation, Fiktion, Verschuldung und Vernichtung hindurch die Singularität des Allgemeinen im Widerstand „dialektisch" wieder zu entdecken und zu retten.

Wenn also heute die antiutilitaristisch-metaphysisch-unbestimmte Sphäre (Kunst, Spiel, Kind, Freiheit) mit der utilitaristisch-bestimmten Sphäre (Konsum, Aufmerksamkeitsfang, spektakulärer Ausstellungswert) eine Zone der Ununterscheidbarkeit bilden, dann gilt es diese geheiligt-schöpferische Sphäre zu deaktivieren, sie in Kunst und Politik außer Kraft zu setzen. Aber deaktivieren heißt eben nicht, wie in Agambens heideggerianische Lesart, gleich ontologisch die *unreine* Sphäre des Dispositivs (aus Konsum, Zurschaustellung, Design und Kunstmarkt gebildet) verlassen, um sogleich in die *reine* Sphäre des neuen Gebrauchs wechseln; das Gesetz aufheben und zugleich erfüllen. Vielmehr gilt es im Widerstand die ontisch-ontologische und mythischen Sphäre der Dispositive (die Verschränkung von Konsum und Kunst, von *polis* und *oikos*) zunächst zu reinigen, alle unmenschliche Praxis zu dekontaminieren,

[1]Die politische Gegenaktion meint daher nicht die *göttliche Entsetzung der mythischen Setzung,* wie es einmal Benjamin in der „Kritik der Gewalt" in „unblutig" (göttlich) und „blutig" (mythisch) zu unterscheiden versuchte, und die Derrida dann zu der irritierenden These verleitete, dass Benjamin bereits 1921 die Möglichkeit der nazistischen „Endlösung" vorweggenommen hat; im Text sei die unerträgliche Möglichkeit vorgegeben, den Holocaust als „Manifestation der göttlichen Gewalt zu denken". „Wenn man an die Gaskammern und die Brennöfen denkt, läßt einen diese Anspielung auf eine Vernichtung, die entsühnend sein soll, weil sie unblutig ist, erschaudern. Die Vorstellung, daß man den Holocaust als Entsühnung und unentzifferbare Signatur eines gerechten und gewaltsamen göttlichen Zorns deuten könnte, versetzt uns in Angst und Schrecken" (Derrida 1991, S. 123 f). Wenn dieser „unblutige göttliche Zorn" nicht abstrakt bleiben soll, dann gilt es ihn heute konkret zu lesen: als Zorn des weltumspannenden Kapitalgottes, sodass dieser körperlose Kapitalgott *überall außer sich* (vermittelt) und zugleich *überall bei sich* ist (das Vermittelte als unmittelbare Verkörperung), während der blutige Mythos auf die Nationalstaaten überging, die jenen einen, monarchischen Kapitalgott eine polyarchische Fassung verleihen.

um dadurch erst eine andere, neue, dekontaminiert-poietische Praxis des universellen Akteurs in Gang zu setzen, der damit den *Kern des Humanen als Idee dient.*

Gerade auf der erhöhten historischen Stufenleiter des schöpferischen Designs sind wir also auf das Schöpferische des Mythos und der Theologie zurückgekommen. Das heißt aber nicht, dass wir, wie heute die Antimodernisten behaupten, wieder zu den neoheidnischen Designern wieder zurückkehren: „Sind wir fähig, der Gott des intelligenten Designs zu sein?" (Latour 2009, S. 369). Deshalb wollen sie lieber von „Design" sprechen und „nicht von Konstruktion, Schöpfung oder Herstellung", womit sie aber das alte göttliche und mythische Wirken in ihrem „antimodernistischen Design" weiter wirken lassen. Eine Kunsttheorie, die sich nicht diesem Vergessen verschreibt zielt vielmehr gerade umgekehrt, auf das Unwirksamwerden *(katargeo)* der designerisch-schöpferischen Maschine, in ihrer monarchischen oder polyarchischen Funktion. Es gilt ihre ontisch-ontologische Aktivität in die Nicht-Aktivität zu versetzen, ohne bloß Träger der eigenen Untätigkeit sein – wie Agamben vom „genialen" Künstler Duchamp sagt, dass er ohne Werk sei. Vielmehr, in der Unwirksamkeit des universellen Umwelt-Schöpfers (wo Konsum und Kunst im schöpferischen Dispositiv zusammentreffen und darin den paradoxen Nichtort bilden) alle Tätigkeit auf ein *anderes, wahrhaft humanes Gravitationsfeld* neu ausrichten. Dadurch nicht mehr den alten imperativen Mächten, sondern allein der Idee des Menschseins als den Kern des Humanen zu dienen. Das heißt, die Vollbremsung als eine „Kunst des Widerstands" (die Potenz nicht zu sein; ohne Werk sein) innerhalb des Werks des universellen Umwelt-Schöpfers setzt zwar die imperativen Mächte in den Leerlauf (wobei man hier allerdings wissen muss, was Negativität und Herrschaft überhaupt bedeuten). Aber dadurch entsteht schon lange nichts neues. Vielmehr bedeutet hier die Ausstellung der *Leere,* des *Nichts*[2] (konsumistisch gelesen: der universelle Müll im neuesten Produkt selber; der Prosumer als Verkörperung der universellen Müllhalde) zugleich ein *Etwas,* wo die dekontaminierten, *gereinigten* Mittel (nicht die *reinen;* und der Mensch

[2]Eine Leere und ein Nichts, das einmal Lyotard in Barnett Newmans Bild *Be* als den Imperativ der Postmoderne diagnostizierte: „Das Sein kündigt sich imperativisch an. (…) Man muß immer wieder den Zufall bezeugen, indem man ihn Zufall sein läßt. (…) Das Werk erhebt sich im Augenblick, aber der Blitz des Augenblicks entlädt sich auf es wie ein minimaler Befehl: *Sei*" (Lyotard 1986, S. 22 f.). Dieser Imperativ ist hier strategisch als postmoderne Vielfalt gegen die moderne Einheit gesetzt: „es gibt keine einheitliche große Erzählung der Emanzipation mehr, vervielfachen wir also die Mikrologien" (Lyotard 1982, S. 7). Er möchte Malerei wie Musik „verflüssigt" sehen, um „sie in eine Art Zufallsproduktion im Sinne von John Cage zu überführen" (S. 54). Gegen den „Fürst der Töne" und den Fürst der „Repräsentation" setzt er die Vielheit der Differenz. Aber gerade dies sollte

ist selbst ein Mittel) für einen neuen Gebrauch wieder frei werden. Wir haben es hier also mit dem falschen Dienst aller Gestaltung, Arbeit, Tätigkeit, Aktion und Kunst zu tun, wo Konsum (Unfreiheit) und Kunst (Freiheit) die eine Figur einer *Ununterscheidbarkeit* bilden – daher heute die banale Frage: ‚Ist das Kunst oder kann es weg'; Kunst hat sich auf das Weg-Schmeißen reduziert und bezeugt darin ihren „unmenschlichen Nichtgebrauch". Ein *Nichtort* der exponentiell anwachsenden Mitte (zwischen Konsum, Design und Kunst), wo der planetarische Demiurg in seinen neuesten Kreationen den eigenen, alt-neuen imperativen Mächten dient. Damit hat sich die kreativ-schöpferische Kunst nicht nur mit dem *einen* philosophischen Prinzip und mit dem *einen* monarchischen (ökonomisch-theologischen, technisch-ontologischen) Gott der Theologie infiziert (die *eine Geschichte,* sie seit der philosophischen Aufklärung eines Sokrates oder den prophetisch-aufrüttelnden Worte eines Moses erzählt wird), sondern ebenso mit der Polyarchie des Mythos, mit der Vielheit der Götter und ihren *Geschichten.* Es sind die selbst produzierten, aufklärerischen, theologischen und mythischen Mächte, denen heute *die Anhänger des globalkapitalistischen Kultus und die Anhänger der nationalen Kulte* dienen, um sich dabei selbst und die Welt zu entleeren. Damit aber ziehen sich alle Menschen und Dinge, in all ihrer Vielfalt, Komplexität und Abgründigkeit, in ihrem eigenen Unort zusammen und zeichnen darin ihr absolut unmögliches Design, eine unmögliche Kunst. Ein musealer Ort der Nicht-Nützlichkeit (die Unbrauchbarkeit der Dinge sowie der Mensch selber als eine Müllhalde), wo aber das *Nichts* (Nicht-Gebrauch, Vernichtung, Zerstörung, Zurschaustellung und konsumistische Vermüllung der Welt) zugleich zum *Etwas* transformiert, sodass zuletzt dieses *dekontaminierte Etwas* in den Dienst einer wahrhaft humanen Idee eintreten möchte – eine freilich, die schöpferisch niemals angeeignet werden kann.

Daher wiederholen wir hier noch einmal die Frage Žižeks von oben, die gegen Agambens *Profanierung* gerichtet war: „Wenn die grundlegende Bewegung die leere Geste ist, wie wird dann eine Geste leer? Wie wird ihr Inhalt neutralisiert?" Unsere Antwort darauf lautet nun: Durch den *archisch-gegenimperativen Widerstand* (eine besondere Form der poietischen Praxis im öffentlichen wie privaten Raum), der gegen alle Imperative angeht, sie außer Kraft setzt. Während so

Fußnote 2 (Fortsetzung)

das Gesetz der neuen rhizomatisch-vernetzten Welt sein. Eine schöpferische Kraft, die sich gänzlich von einer substanziellen Einheit emanzipiert und restlos in subjektlosen Praxisformen auflöst, während so gerade der symbolische Ort der imperativen Mächte in vollem Glanz erscheint. Deswegen sollte der postmoderne Imperativ als Gegenimperativ gelesen werden, als jene Operation, die das technisch-ontologische, ökonomisch-theologische Dispositiv (in seiner Komplementarität mit den neomythischen Dispositiven) deaktiviert und außer Kraft setzt.

zugleich das Medium „Mensch" nicht mehr als neuer „Handwerker Gottes oder der Götter" fungiert, sondern von ihrer Macht befreit, dekontaminiert wird, um zuletzt *an-archisch* (ohne Herrschaft) der Idee eines wahrhaft Humanen zu dienen. Begreift man „Kunst" als solch eine Form der *Widerstandspraxis* gegen alle Dispositive sowie als Dienst an einer *wahrhaft humanen, unaneigbaren und uneinholbaren Idee,* dann haben wir es in der Welt der Kunst heute (im globalen Kunstmarkt) mit einem falschen Dienst zu tun. Die Leere ist also nicht bloß leer, die Geste bleibt nicht einfach entleert, vielmehr wird sie erneut zum Schauplatz einer neuen Aktivität, die aus dem *Nichts* (der Müll des Nützlichen als einer zugleich der Verschwendung) als ein *Etwas* erwächst und so ins Gravitationsfeld der *unaneigbaren Idee* eintritt – worauf alle Kunst von Anfang an als humaner, *anarchischer Gehalt eines Absoluten* (nicht bloß als Form) hinweist. Alle gestalterische Tätigkeit des universellen Unwelt-Schöpfers sowie die Herrschaft seiner Imperative werden also zuletzt deaktiviert, in die Nichtaktivität versetzt, während so sein Gestus zu einer „Gabe" wird, *ohne* dass sie erneut zum Gebenden zurückkehrt – eine Gabe, die bei Derrida gespenstisch wird, weil er seinen Imperativ aufrecht erhalten möchte: „Dekonstruiere!, Interpretiere!", bis in aller Ewigkeit (als wären wir dazu verdammt, auf ewig im Limbus eines metaphysisch-theologischen Endzeit zu verharren). Was hier allerdings als eine „undekonstruierbare Bedingung jeder Dekonstruktion" erscheint, bildet in Wahrheit nur den Hintergrund der archisch-imperativen Mächte.

Erst die Deaktivierung der bipolaren, komplementären Maschine setzt also das eigentliche, gestalterisch-künstlerische Handeln des Menschen (individuell wie kollektiv) als ein dekontaminiertes Medium frei. „Der Mensch", so formuliert einmal Kant, „ist zwar unheilig genug, aber die Menschheit in seiner Person muß ihm heilig sein." (Kant 1968, S. 210). Aber heute gibt es keine Menschheit mehr jenseits des universell schöpferischen Prinzips[3] innerhalb des Kapital- und

[3]Es hilft dann auch nicht die Beschreibung der Kunst als Reflexionssystem. So erlaubt, nach Bertram, die Unterscheidung der menschlichen Praxis als eine zugleich bestimmte und unbestimmte eine angemessene Verortung der Kunst in der menschlichen Praxis. Dergestalt, dass die Kunst als eine Reflexionspraxis immer zugleich auf sonstige Praktiken bezogen bleibt, ohne direkt mit ihnen identifiziert zu werden (Vgl. Bertram 2014). Dass menschliche Praxis konstitutiv mit Unbestimmtheit verbunden ist verweist aber die ontische Sphäre der Praxis (Ist, Werden, Prozess, Geschehen) nicht nur auf ihren eigenen ontologischen Status (Sein). Vielmehr steht diese praktische, ontisch-ontologische Maschine (Ist, Werden, Sein) zugleich im Dienst der Imperative (Sollen). Damit wird die einmal von Gott und den Göttern geschaffene Welt eins mit der Welt des universellen Unwelt-Schöpfers, als eine Welt ohne Gott und Götter. Kontingenz und Notwendigkeit, Freiheit und Knechtschaft beginnen hier zu verschwimmen, sodass das glorreiche Zentrum der Maschine des universellen Unwelt-Schöpfers heute in vollem Licht erscheint.

Nationalbegriffs. Das Kapital ist ein sich selbst unbewusster Prozess der Verschuldung, Vermüllung und Verwüstung der Welt. Vorangetrieben durch die instrumentell-poietische Intelligenz des universellen Unwelt-Schöpfers (nicht nur durch die „rechnende Vernunft" oder durch das bloße Profitmotiv), der inzwischen jene eschatologische Begriffe in den Begriffen der *Krise* säkularisiert hat. Kant denkt freilich die Idee der Menschheit noch mit Leibniz, als Infinitesimalprinzip einer unendliche Annäherung, womit er die archische Herrschaft *(archē)* mit der *Idee der Menschheit* verwechselt: die Dialektik von Werk und Nichtwerk, von Können und Nichtkönnen, von Kunst und Opfer. Auch er hat also die Kreativität des Menschen von der falschen Seite aus gesehen. Denn sein Imperativ sollte in Wirklichkeit von den imperativen Mächten der Kapitale und A-Kapitale her diktiert werden, sodass in der Mitte von Polis (Kultur, Stadt) und Oikos (Heim, Familie, Haus, Privates) ein Konflikt herrscht. Deswegen geht es bei der sogenannten Globalisierung nicht um die Überwindung des Hauses, der Familie, der Heimat, der Natur, durch Stadt, Kultur und Kunst, des *oikos* durch die *polis*. Vielmehr gilt es in der globalen Polis den Konflikt im Oikos (das Haus) selbst zu entdecken: den *Krieg im eigenen gestalteten Haus* (den *oikeios polemos*). Insofern haben wir es hier mit der Vieldeutigkeit des Oikos als den Topos eines humanisierenden „Kunstprojekts" zu tun: Der Krieg im *oikos* ist Ursprung des schöpferischen Konflikts, wie Paradigma des Widerstands und der Versöhnung.

Genau dieses Bild hatte einmal Platon im Sinn – womit seine Kritik an der Kunst im Licht einer neuen *polis* und eines neuen *oikos* erscheint –, als er davon ausging, dass in seiner idealen Republik, nach der Abschaffung der natürlichen Familie und durch die Vergemeinschaftung von Frauen und Gütern, jeder im anderen „einen Bruder oder eine Schwester oder einen Vater oder einen Sohn oder eine Tochter" sehen würde (Platon 1971, 463 c). Es geht eben nicht um die Alternative Kultur gegen Natur, Globalismus gegen Regionalismus, Entgrenzung gegen Grenze, Polis gegen Oikos, Nützlichkeit gegen Nichtnützlichkeit, oder umgekehrt, sondern um das „gute, wahre, schöne und glückliche Leben" darin. Um den sensibilisierten und humanisierten Gebrauch in einem neuen, wahrhaft menschlichen, universellen Kunstwerk, indem der universelle Bürgerkrieg im eigenen (globalen wie nationalen) Haus beendet ist. Womit der *gegenimperative Kunstwiderstand* (als *logos, poiesis, aisthesis, praxis, technē, hedonē*) hier bricht ist nämlich das Gesetz des *oikos* und der *polis* selbst, und zwar *durch eine Ökonomie der Opferung aller imperativen Mächte*. Und das wirklich Politische der Kunst wäre dann die Aktion, die im echten Widerstand alle Dispositive

deaktiviert, sie außer Kraft setzt, um in der *Nichtaktivität des universellen Unwelt-Schöpfers* zugleich den sensibilisierten Menschen auf die *Idee der Menschheit* neu zu aktivieren. Einen Weg zu dieser *Oikos-Polis-Kunst-Idee* zu bahnen heißt nicht Aufhebung des Hauses durch die Polis, oder der Polis durch das Haus, sondern einen *anderen, diakonischen Gebrauch* des Hauses und der Polis zu machen. Nur wenn es gelänge, den universellen Bürgerkrieg im eigenen Haus (der Kapitale und A-Kapitale) mit der *Idee der Menschheit* wieder zu verbinden, bliebe noch, mit Bloch, Hoffnung. Philosophie, Politik, Religion und Kunst sind jedenfalls ans Ende ihrer historischen Entwicklung angelangt. Gerade aus der Totalität ihrer Geschichte können sie aber auch neues Leben schöpfen. Dies meint weder Autonomie, noch Heteronomie, sondern den *gegenimperativen Widerstand,* der alle Dispositive des planetarischen Demiurgen deaktiviert. Wir gehören zwar Dispositiven an und handeln in ihnen, womit dies aber zugleich immer auch ihre Fähigkeit beschreibt, sich selbst im *Widerstand* zu transformieren. Eine Transformation der menschlichen und weltlichen Gestalt, die allerdings weder die alte *metabolai* (Umschwünge), noch die *anakyklosis* (Kreislauf) der Herrschaftsformen meint, vielmehr den Bruch mit allen archisch-imperativen Mächten; nicht die Macht ordnet an und der *logos,* der *poietēs* und *dēmiurgos* führt aus, vielmehr wird alle Macht und Herrschaft abgesetzt, sodass der *Thron hier für immer leer bleibt.* Widerstand der Kunst in einem solchen Kontext verstanden bedeutet also nicht, dass ein politisches und künstlerisches Gewaltsystem das nächste ablöst, sondern dass die Prinzipien der instrumentell-poietischen Gewalten selbst beendet werden. Natürlich gibt es keine gewaltlose Aktion – darauf weist auch Foucault hin. Denn auch der Widerstand bewegt sich ja immer noch im Horizont der Gewalt, ohne aber darin ganz aufzugehen. Widerstand meint auch nicht die duale Figur von Anarchie (Gewaltlosigkeit) gegen Archie (Gewalt), wie einmal Bloch richtig bemerkt: Denn das „Herrschen und die Macht an sich sind böse, aber es ist nötig, ihr ebenfalls machtgemäß entgegenzutreten" (Bloch 1975, S. 302). Das „machtgemäße Entgegentreten" – etwas, das an das Matthäus Evangelium anschließt: „Ich bin nicht gekommen, Frieden zu bringen, sondern das Schwert"; Matth. 10, 34 – meint dann den *Widerstand* gegen alle menschlichen und göttlichen Werke, wo allerdings die Macht zuletzt auch *ausgedient* hat, sodass ihr Platz nicht mehr besetzt werden kann. Dergestalt, dass die dekontaminierten gestalterischen Mittel zuletzt *anarchisch* (ohne Herrschaft) in den Dienst der humanen Idee treten, um sensibel, rezeptiv, verletzlich der unantastbaren Idee

der Menschheit als echte „Gabe"[4] zu dienen. Damit ist der wahrhaft schöpferische Widerstand seismisch, er meint weder die konformistische, noch die nonkonformistische Differenz innerhalb der bipolaren Kapitalmaschine. Er macht keine Entwicklung durch, sondern kommt nur durch Krisen, Brüche und Erschütterungen der unheilvollen imperativen Mächte voran. Es sind die seismischen Wellen und Erschütterungen, die als wirklicher Widerstand das verheerende Werk des planetarischen Demiurgen (als Schöpfer und Designgott; *poietēs* und *dēmiurgos*) zuletzt nicht nur erschüttern, sondern außer Kraft setzen, um so von der *Idee der Menschheit* einen anderen, neuen Gebrauch zu machen. Die Menschheit sieht sich also in ihrem global-verkümmerten Kunstwerk nicht nur einer finsteren Zukunft entgegen, die ihr außer Schuld, Verschuldung, Vernichtung und Vermüllung der Welt nichts mehr zu bieten hat. Sondern kann auch auf die archischen Imperative ihrer Vergangenheit zurückblicken, was ihr dann die Möglichkeit eröffnet, von allem je Gewesenen und *ausgedienten* Kräften einen neuen Gebrauch zu machen. Zu leben, was heute in der Unmenschlichkeit des globalen und nationalen Oikos ungelebt bleibt. Was kann also heute der Sinn einer Kunst sein, die auf solch einer Weise ihre Ent-Kunstung, ihre Ent-Schöpfung im Konsum, Ausstellungswert, Kultgegenstand und Weltmarkt überlebt? Unsere Antwort lautet darauf: anarchischer Dienst um den Kern des Humanen. Erst diese Archäologie der Kunst ermöglicht uns also im Hier und Jetzt der Dispositive den Zugang zu jenen alten imperativen Mächten zu finden, um sie sogleich durch eine *gegenimperative* (wahrhaft kreativen) Operation zu deaktivieren.

[4] „Die Gabe", so Derrida, „darf nicht zirkulieren, sie darf nicht getauscht werden, auf gar keinen Fall darf sie sich, als Gabe, verschleißen lassen im Prozess des Tausches, in der kreisförmigen Zirkulationsbewegung einer Rückkehr zum Ausgangspunkt. Wenn die Figur des Kreises für die Ökonomie wesentlich ist, muß die Gabe *anökonomisch* bleiben" (Derrida 1993, S. 17). Hier hilft allerdings nicht mehr der Dualismus von Ökonomie und Gabe. Denn die universelle Kapitalmaschine meint nicht die autonome, ökonomische Figur, gegen die dann eine Anökonomie, eine Heteronomie der Gabe dagegen gehalten wird. Denn die ökonomische Figur geht über die instrumentelle Vernunft und mythische Kreisfigur weit hinaus; sie ist immer zugleich eine der unendlichen Spekulation und Fiktion und erfüllt darin eine doxologische und kultische Funktion. Während die Heteronomie und die „anökonomische Gabe" nicht etwa der Widerstand gegen Autonomie und Ökonomie sind, sondern das Gesetz der beiden Imperative aus Kapitale und A-Kapitale bilden. Es ist, so denkt hingegen Derrida seine kryptoontologische Gabe, die „Entscheidung des anderen. In mir. Des absolut anderen in mir, des anderen als des Absoluten, das in mir über mich entscheidet" (Ebd.) Genauso ist es. Was aber über mich entscheidet, ist eben die Vormacht des Allgemeinen, womit in der Autonomie selbst ein imperativ-heteronomer, ontisch-ontologischer Kern drin steckt.

Wenn wir uns noch einmal an den alten Spruch der *Ilias* von Homer und an die Bemerkung des Philosophen Protagoras erinnern (Homer könne eben mit seiner *poiesis* mit dem Anspruch des *logos* nicht konkurrieren), so können wir hier die Strategien des *logos* (Philosophie) und der *poiesis* (Kunst) als humanitäre Kräfte besser verstehen. Der Befehl *(epitaxis)* ist eben in beiden Äußerungen des Menschen enthalten und lenkt ihrer beider Praxis und Theorie (die Aktion der *poiesis* und die Aktion der *theoria*). Aber auch so, dass in Kunst und Philosophie von Anfang an auch eine verdeckte *Gegenstrategie* vorliegt, die zuletzt gegen die unterm Befehl stehende Logos-Kunst-Maschine Widerstand leistet. Das „*Singe, o Göttin, den Zorn!*" *(poiesis)* wäre dann mit „*Singe, o Göttin Philosophie (logos), den Zorn der Wahrheit!*", „*Denke das Sein und Werden ohne diesen Befehl!*" zu ergänzen. Denn beide, Kunst und Philosophie meinen weder die Aktion der Erzählung noch die Aktion des Arguments (Logos, Narratives, Symbolisches, Bildliches, Affekthaftes, Musikalisches, liegen alle als verdrehte Medien vor, sie sind die transzendentalen Koordinaten), vielmehr jene poetisch-praktische und theoretische Operation, die, als ‚Zorn der Göttin Kunst und der Göttin Philosophie', alle Mächte deaktiviert, außer Kraft setzt. Während so zugleich die dekontaminierten, logisch-alogischen Medien[5] (als neue, mögliche *poiēsis, aisthesis, technē, hedonē* sowie als neuer *logos, episteme* oder *alethia*) der Idee der Menschheit als den Kern des Humanen dienen.

[5]Ausführlich hierzu: Arabatzis 2017.

Was Sie aus diesem *essential* mitnehmen können

- Kunst ist ein uraltes Konzept und reicht tief in mythische, kultische und religiöse Zusammenhänge zurück. Später kommt dasjenige vor, wofür *wir* (die Leute, die in der Neuzeit, der Moderne und Nachmoderne leben) den Kunst-Begriff ausschließlich reserviert haben: für „ästhetische Kunst".
- Kunst wurzelt im Kultus und hatte eins eine rituelle Funktion, aber davon löst sie sich mit der Zeit ab: Im „Ausstellungs-" und „Repräsentationswert", im modernen „ästhetischen Wert" emanzipiert sie sich vom alten „Kultwert"; dieser kehrt aber im neuen „performativen Präsenzwert", im neuen Kultgegenstand, in der kultischen Selbstinszenierung des Künstlers wieder zurück.
- Die Frage, was ist Kunst, muss sowohl auf die einzelnen Epochen in der gesellschaftlichen und kulturellen Entwicklung als auch auf ihren Ursprung hin bezogen werden, weil Kunst auch Träger jener alten Macht und Herrschaft des Anfangs *(arche)* ist, diese aber auch im Widerstand los werden will.
- Mit der autonomen Kunst stirbt die bürgerliche Form der Kunst, während ihr *Gehalt* in der weltweiten Polis als ein *Singuläres* (der Ort einer singulären Allgemeinheit) überlebt, um darin vom „Krieg im eigenen, globalen und nationalen Haus" (Oikos) zu berichten.
- Kunst meint die Beendigung dieses Konflikts, in seiner welt*weiten (Polis)* und welt*engen (Oikos)* Gestalt. Gegen das Projekt einer Entleerung und Hysterisierung der Welt meint sie die Sensibilisierung, Humanisierung und Befriedung des Hauses und gehört zum Freiheits- und Glücksversprechen der Menschheit.

© Springer Fachmedien Wiesbaden GmbH 2018
S. Arabatzis, *Kunsttheorie*, essentials,
DOI 10.1007/978-3-658-19589-2

Literatur

Adorno, Theodor W. 1989. *Ästhetische Theorie*. Frankfurt a. M.: Suhrkamp.

Agamben, Giorgio. 2008. *Was ist ein Dispositiv?* Zürich: Diaphanes.

Arabatzis, Stavros. 2017. *Medienherrschaft, Medienresistenz und Medienanarchie. Archäologie der Medien und ihr neuer Gebrauch*. Wiesbaden: Springer VS.

Aristoteles. 1874. Über die Dichtkunst. In *Werke in sieben Bänden*, Hrsg. v. Franz Susemihl, Bd. 4. Leipzig: Scientia Verlag Aalen.

Aristoteles. 1995a. Lehre vom Satz. In *Philosophische Schriften in sechs Bänden*, Hrsg. übers. v. E. Rolfes, Bd. 1. Hamburg: Meiner.

Aristoteles. 1995b. Nikomachische Ethik. In *Philosophische Schriften in sechs Bänden*, Hrsg. übers. v. E. Rolfes, Bd. 1. Hamburg: Meiner.

Barthes, Roland. 2000. *Der Tod des Autors. In Texte zur Theorie der Autorschaft*. Reclam: Stuttgart.

Bertram, Georg W. 2014. *Kunst als menschliche Praxis. Eine Ästhetik*. Berlin: Suhrkamp.

Bloch, Ernst. 1985. *Geist der Utopie*. Zweite Fassung. In *Werksausgabe*, Bd. 3. Frankfurt a. M.: Suhrkamp.

Bolz, Norbert. 1999. *Die Konformisten des Andersseins. Ende der Kritik*. München: Fink.

Derrida, Jacques. 1991. *Gesetzeskraft. Der „mystische Grund der Autorität"*. Frankfurt a. M.: Suhrkamp.

Derrida, Jacques. 1993. *Falschgeld: Zeit geben*. München: Fink.

Derrida, Jaques. 1992. *Das andere Kap. Die vertagte Demokratie. Zwei Essays zu Europa*. Suhrkamp: Frankfurt a. M.

Deleuze, Gilles. 1991. *Was ist ein Dispositiv?* In *Spiele der Wahrheit. Michel Foucaults Denken*, Hrsg. v. François Ewald und Bernhard Waldenfels. Frankfurt a. M.: Suhrkamp.

Foucault, Michel. 1987. Gespräch zwischen Michel Foucault und Gilles Deleuze: Die Intellektuellen und die Macht. In *Von der Subversion des Wissens*, Hrsg. Frankfurt a. M.: Suhrkamp.

Goethe, Johann Wolfgang. 1957. *Faust I. Eine Tragödie*. Bertelsmann: Gütersloh.

Groys, Boris. 1997. *Kunst-Kommentare*. Wien: Passagen Verlag.

Hein, Peter Ulrich. 1992. *Die Brücke ins Geisterreich. Künstlerische Avantgarde zwischen Kulturkritik und Faschismus*. Reinbek bei Hamburg: Rowohlt.

Iser, Wolfgang. 1987. In *Kunsttheorien*, Hrsg. v. Dieter Henrich und Wolfgang Iser. 3. Aufl. Frankfurt a. M.: Suhrkamp.

© Springer Fachmedien Wiesbaden GmbH 2018
S. Arabatzis, *Kunsttheorie*, essentials,
DOI 10.1007/978-3-658-19589-2

Kafka, Franz. 1994. *Hochzeitsvorbereitungen auf dem Lande*. In *Gesammelte Werke*, Hrsg. v. Max Brod. Frankfurt a. M.: Fischer.

Kant, Immanuel. 1970. „Der Streit der Fakultäten". In *Werke in Zehn Bänden*, Bd. 9, Darmstadt: Wissenschaftliche Buchgesellschaft.

Kant, Immanuel. 1968. „Kritik der praktischen Vernunft". In *Werke in zehn Bänden*, Bd. 6, Hrsg. v. Wilhelm Weischedel, Darmstadt: Wissenschaftliche Buchgesellschaft.

Latour, Bruno. 2009. „Ein vorsichtiger Prometheus? Einige Schritte hin zu einer Philosophie des Designs, unter besonderer Berücksichtigung von Peter Sloterdijk". In *Die Vermessung des Ungeheuren. Philosophie nach Peter Sloterdijk*, Hrsg. v. K. Hemelsoet, M. Jongen u. S. v. Tuinen, Paderborn, München: Fink.

Lyotard, Jean-François. 1990. „Beantwortung der Frage: Was ist postmodern". In *Postmoderne und Dekonstruktion*, Hrsg. v. P. Engelmann, Stuttgart: Reclam.

Lyotard, Jean-François. 1982. *Essays zu einer affirmativen Ästhetik*. Berlin: Merve.

Lyotard, Jean-François. 1986. *Philosophie und Malerei im Zeitalter ihres Experimentierens*. Berlin: Merve.

Menke, Christoph. 2013. *Die Kraft der Kunst*. Berlin: Suhrkamp.

Meyer, Torsten. 2015. „Vorwort". In *What's Next? Art Education. Ein Reader*, Hrsg. v. Torsten Meyer und Gila Kolb, Bd. 2. München: kopaed.

Platon. 1971. Politeia. In *Werke in acht Bänden*, Bd. 4, Hrsg.v. Gunther Eigler, übers. von Friedrich Schleiermacher u. Dietrich Kurz. Darmstadt: Wissenschaftliche Buchgesellschaft.

Rauning, Gerald und Felix Stalder. 2013. In *What's Next? Kunst nach der Krise*, Hrsg. v. Johannes Hedinger und Torsten Meyer, Bd. 1. Berlin: Kadmos.

Rancière, Jacques. 2016. *Politik und Ästhetik. Jacques Rancière im Gespräch mit Peter Engelmann*, Hrsg. v. Peter Engelmann. Passagen Verlag.

Sloterdijk, Peter. 2005. *Im Weltinnenraum des Kapitals*. Frankfurt a. M.: Suhrkamp.

Strauß, Botho. 1975. *Die Widmung und andere Erzählungen*. München: dtv.

Türcke, Christoph. 2002. *Erregte Gesellschaft. Philosophie der Sensation*. München: Beck.

Wyss, Beat. 1996. *Der Wille zur Kunst. Zur ästhetischen Mentalität der Moderne*. DuMont: Köln.

Žižek, Slavoj. 2014. *Weniger als nichts: Hegel und der schatten des Materialismus*. Berlin: Suhrkamp.

Printed in the United States
By Bookmasters